# 女孩 角色插畫姿勢集

## 3 種體型的描繪

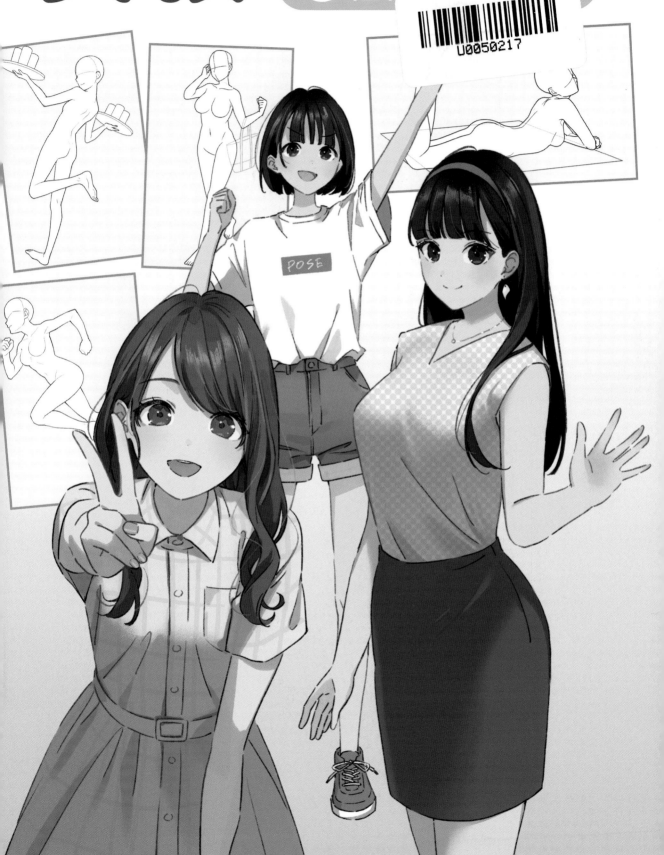

甜酷女孩
tama

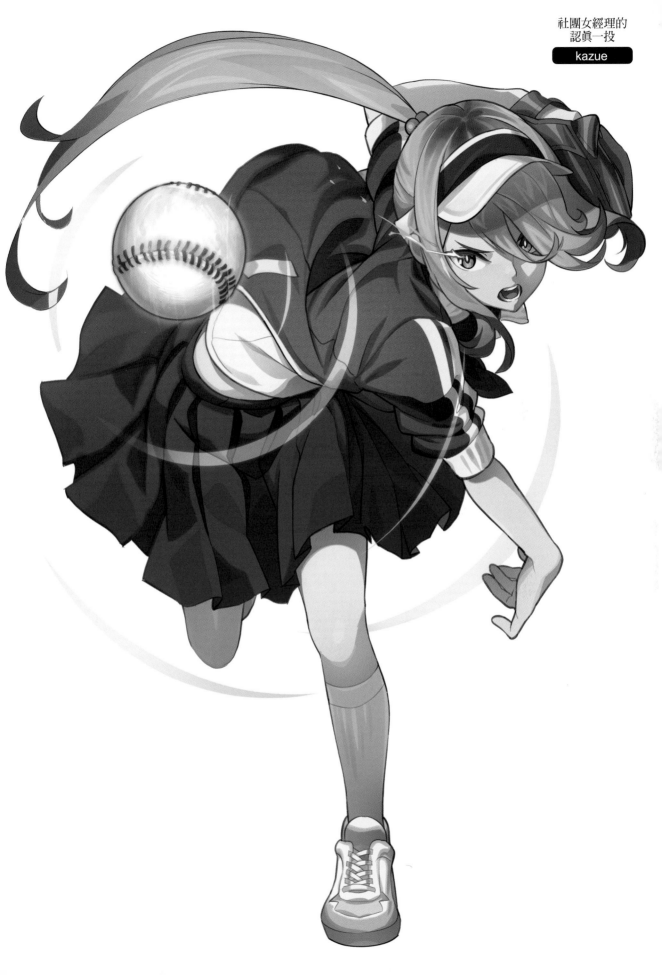

# 姿勢素體&插畫範例

創 作

kazue

本書收錄的姿勢集，究竟是如何在素體上描繪出姿勢呢？為了運用素體描繪出吸引人的插畫，該掌握哪些要領？讓我們一起來看看描繪素體和插畫的過程吧！

## 素體描繪

### ①用線條和方塊建構人體

人體分成「會彎曲的部位」和「不會彎曲的部位」。例如腹部會彎曲，但是胸脯不會彎曲。接著以方塊描繪出不會彎曲的各個部位，再用線條連接組成人體。大家可實際站在鏡子前面，擺出想描繪的姿勢，確認哪些部位會彎曲，哪些部位不會彎曲，就能描繪出更加自然的樣子。

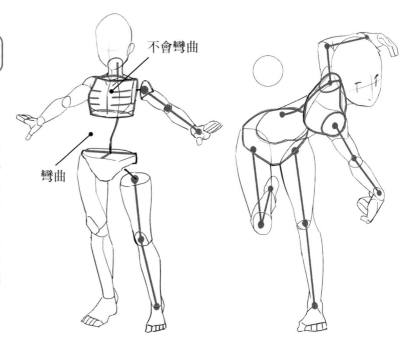

不會彎曲

彎曲

### ②在骨架添加皮肉

接著在步驟①的骨架添加皮肉。在投球的動作中，右肩往前，另一隻手則會自然往後，而腰部會柔軟前彎。完全瞭解這些「無意識下產生的動作」，就可以描繪出自然不生硬的姿勢。另外，再描繪出一隻腳抬起、重心不穩的樣子，為姿勢帶來躍動感。整體經過淡淡地填色後，輪廓不但變得清晰，還可輕易看出是否描繪出自然的身形。

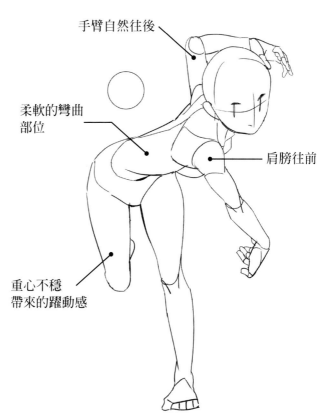

手臂自然往後

柔軟的彎曲部位

肩膀往前

重心不穩帶來的躍動感

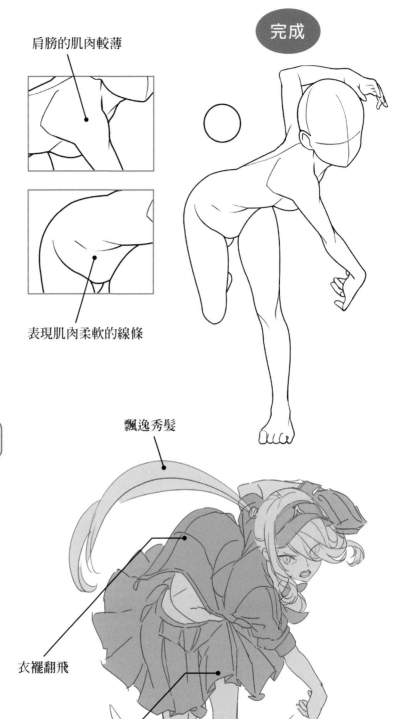

### ③添加女性特有的柔和線條

擦除方塊的邊界，勾勒出女性特有的柔和線條（輪廓線）。肩膀不太有肌肉，畫成皮膚較薄的樣子。腹部用中斷線條表現皮肉的柔軟觸感。臀部則要畫出渾圓曲線，避免顯得過於結實。

肩膀的肌肉較薄

完成

表現肌肉柔軟的線條

飄逸秀髮

## 彩色插畫的描繪

### ①以素體為基礎完成角色描繪

將素體放在下層，新增一張打底圖層，描繪出角色表情、髮型和服裝的細節。透過衣服翻飛以及頭髮飄逸飛揚，加強人物的躍動感。例如上衣肩膀部位固定，衣襬掀起，裙子顯現大腿曲線，後面的裙襬飛揚……等，透過「固定部分」和「翻飛部分」的對比描繪插畫。

衣襬翻飛

顯現大腿曲線

## ②填色後
## 　添加陰影

將草稿整理成線稿，並且在各部位填色。照顏色分開圖層上色，調整色調的作業就會比較簡單。填色後，將圖層重疊，並且添加陰影。這次將棒球設定為光源來描繪陰影。

光源

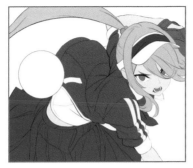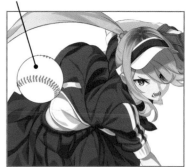

## ③調整陰影色調
## 　並添加打光

調整陰影的色調。例如肌膚的陰影調整成暖色，表情就會更明亮清晰。接著添加打光表現。在棒球周圍描繪反光，就可以明顯拉開角色和棒球的距離。

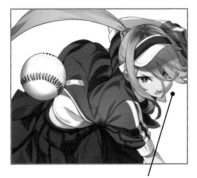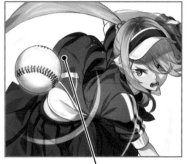

在陰影添加暖色調　　　　反射的光線

## ④調整整體色調
## 　即完成

接著描繪頭髮的光澤等細節。用「覆蓋」、「濾色」等筆刷調整色調後即完成。在棒球和裙子添加模糊，就可以加深前後的距離感。

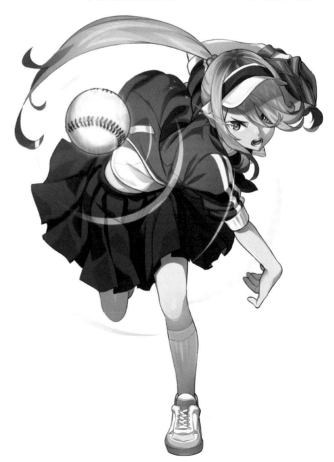

# 描繪各種「體型」的女孩，表現更多個性不同的角色！

打扮甜美，擺出可愛姿勢的女孩。
開朗活潑，充滿運動活力的女孩。
令人心動，散發性感魅力的女孩。

漫畫或動畫中的女孩個性多樣，
每個人都擁有獨一無二的魅力。
除了髮型、服裝和表情，
每位女孩也擁有不同的「體型」。

身形纖瘦的柔弱女孩、
胸臀豐腴的性感女孩、
線條筆直的美腿女孩。
如果可以描繪出「各種體型」的女孩，
就可以創作出更吸引人的插畫。

不過，大家是不是覺得才剛接觸插畫，
對於一般體型的女孩描繪就已耗盡心神，
實在無法一一描繪出各種體型的魅力，
要如何勾勒出自然的身形，實在令人苦惱。

本書將標準型、纖瘦型，
還有豐腴型等3種體型的姿勢，
描繪成免費臨摹的插畫。
從基本姿勢到日常生活、動作武打，
涵蓋豐富多樣的動作姿勢，
絕對可以協助大家描繪出
不同「體型」的女孩。

請大家試試臨摹或參考本書的姿勢，
描繪大量的女孩插畫。
將「我喜歡這樣的女孩！」、
「我想表現這種女孩魅力！」的發想，
動手描繪在畫本或畫布吧！

這樣絕對會讓大家產生
「想畫得更好」「想更厲害」的念頭，
希望讓大家覺得繪畫練習是「開心有趣的時光」，
而非「困難重重的漫漫長路」。

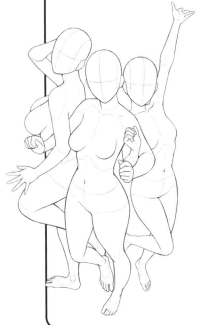

# 女孩
## 角色插畫姿勢集
### 3種體型的描繪

**目 次**

插畫作品欣賞……2

姿勢素體&
插畫範例創作……6

前言……9

### 序言
### 畫法建議

女孩的基本畫法……12
不同體型的區分畫法……21
每個部位的區分畫法……30
附件CD-ROM的應用……42

### 第1章
### 女孩的基本姿勢
……43

**01**
站姿……44

**02**
坐姿……52

**03**
椅子坐姿……57

**04**
躺臥……62

**05**
表現心情的動作……66

**06**
可愛的動作和手勢……76

**07**
姿勢擺拍與海報構圖……82

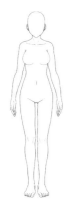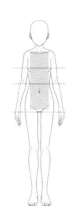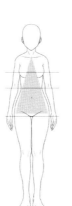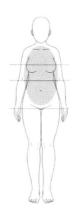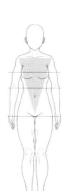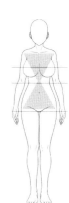

## 第2章
## 女孩的日常生活
……85

**01**
使用手機……86

**02**
在書桌前……89

**03**
閱讀……91

**04**
吃東西……94

**05**
打扮……96

**06**
外出……101

**07**
居家生活……105

**08**
運動……108

**09**
其他姿勢……116

COLUMN
梅田IRUKA……126

## 第3章
## 女孩的動態姿勢
……127

**01**
基本動態姿勢……128

**02**
武打動作……138

**03**
武器與奇幻……146

COLUMN
末富正直……155

插畫家介紹……156
附件CD-ROM的用法
從網路下載的方法……158
使用授權……159

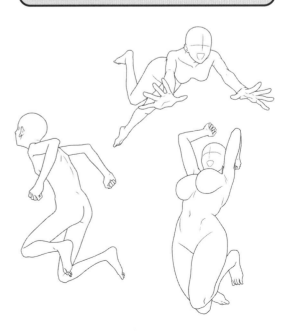

# 女孩的基本畫法

## 掌握正面的身形比例

我們應該如何描繪不同於男生的女性身形？又該如何掌握身材比例才能順利描繪成形？讓我們先一起從正面身形來確認吧！

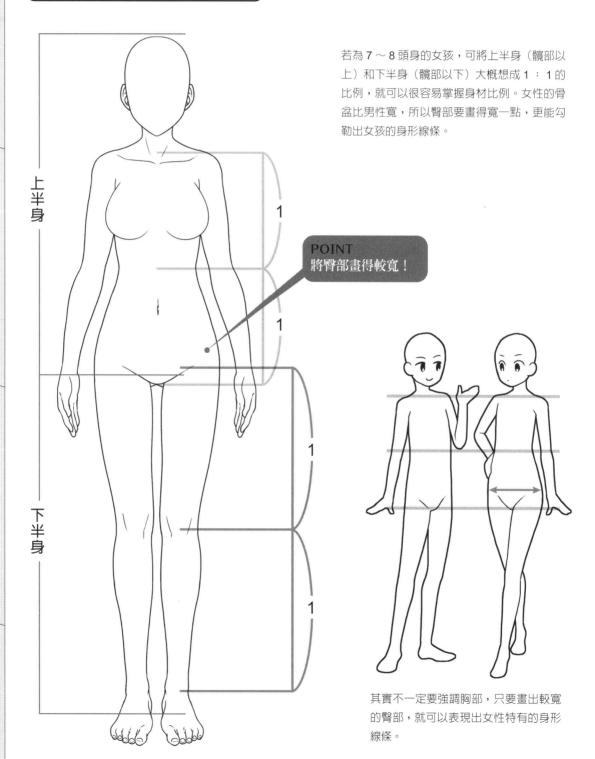

若為 7 ～ 8 頭身的女孩，可將上半身（髖部以上）和下半身（髖部以下）大概想成 1：1 的比例，就可以很容易掌握身材比例。女性的骨盆比男性寬，所以臀部要畫得寬一點，更能勾勒出女孩的身形線條。

上半身

1

1

**POINT**
將臀部畫得較寬！

下半身

1

1

其實不一定要強調胸部，只要畫出較寬的臀部，就可以表現出女性特有的身形線條。

## 側面的身形重點

在側面的身形中，上半身的前面呈平緩曲線，並且要留意不要將腹部畫成往內凹。此外，描繪時還要掌握以下幾個重點。

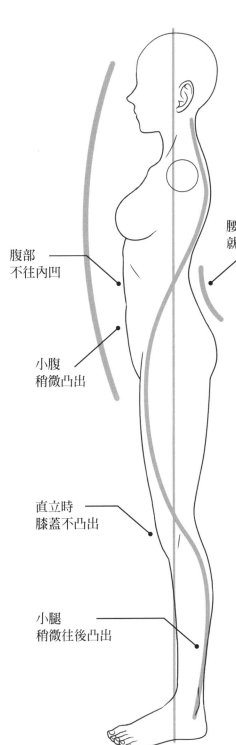

腹部
不往內凹

小腹
稍微凸出

直立時
膝蓋不凸出

小腿
稍微往後凸出

腰部稍微反折
就可展現女性化身形

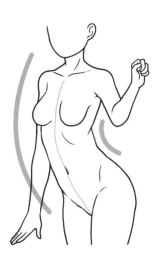

留意將腰部反折等描繪成曲線姿勢，就可以展現女性化身形。

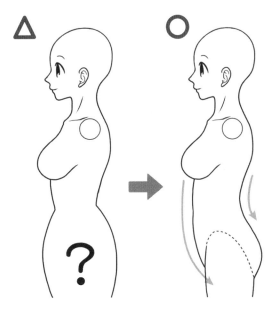

請注意不要將小腹畫成圓形區塊。從胸部到小腹會形成平緩曲線，並且將收往小腹的曲線描繪在髖部之間。

## 背後的身形重點

因為無法從背後的身形看到胸部，所以比較難表現出女性特徵。這時將臀部畫得較寬、用腰線表現女性特徵的描繪就顯得更加重要。

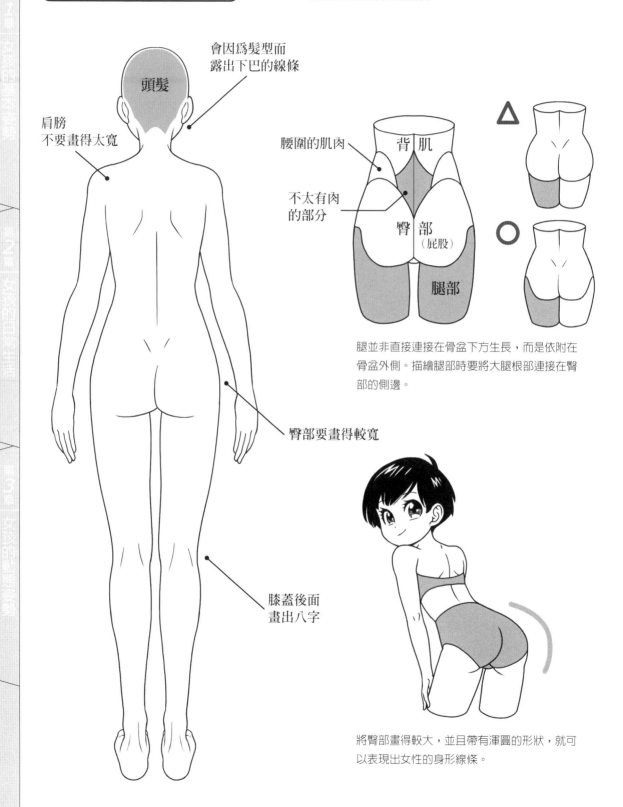

頭髮

會因為髮型而露出下巴的線條

肩膀不要畫得太寬

腰圍的肌肉

背肌

不太有肉的部分

臀部（屁股）

腿部

臀部要畫得較寬

膝蓋後面畫出八字

腿並非直接連接在骨盆下方生長，而是依附在骨盆外側。描繪腿部時要將大腿根部連接在臀部的側邊。

將臀部畫得較大，並且帶有渾圓的形狀，就可以表現出女性的身形線條。

## 胸部的描繪

女孩的胸部大小並不相同。如果先瞭解「胸部的隆起部分」，就可以描繪出不同大小、形狀自然的胸部。

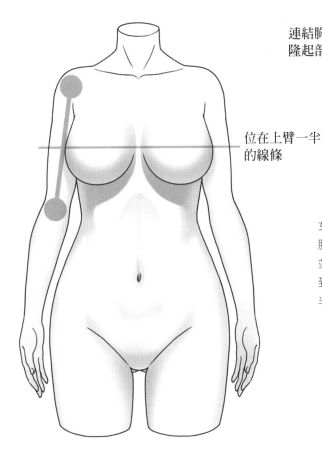

位在上臂一半的線條

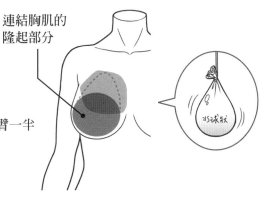

連結胸肌的隆起部分

女孩胸部隆起的部分大約連接在胸肌（胸部肌肉）附近。胸部會受重力影響而往下垂，並且稍微往外擴，形似掛起的水球。從普通到較大的胸部，最寬的部分大概落在上臂一半的位置。

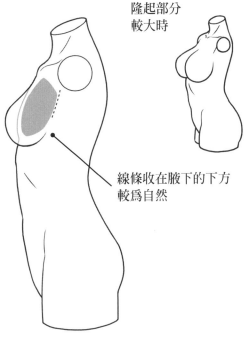

隆起部分較大時

線條收在腋下的下方較為自然

裸體的狀態下，不太會產生乳溝。如果穿上泳衣調整胸型，使其受到擠壓，胸部就會因外側受到擠壓而形成乳溝。

以胸肌位置為基底，添加隆起部位，從側面看的話，胸部的線條大概落在腋下下方的位置較為自然。也可以依照喜好描繪成較大的隆起部分。

## 腹部的描繪

請用淡淡的灰色陰影表現女孩柔軟的腹部。先大概掌握肌肉和骨盆的位置，就可輕鬆添加陰影。

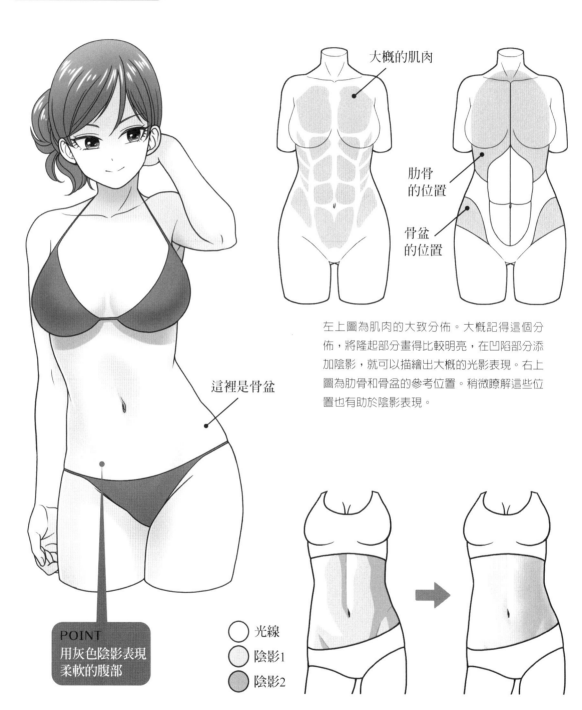

大概的肌肉

肋骨的位置

骨盆的位置

左上圖為肌肉的大致分佈。大概記得這個分佈，將隆起部分畫得比較明亮，在凹陷部分添加陰影，就可以描繪出大概的光影表現。右上圖為肋骨和骨盆的參考位置。稍微瞭解這些位置也有助於陰影表現。

這裡是骨盆

POINT
用灰色陰影表現柔軟的腹部

○ 光線
○ 陰影1
● 陰影2

這是配合肌肉隆起部分、肋骨和骨盆的位置添加陰影的範例。陰影的邊界明顯，腹部看起來較為結實，所以稍微模糊暈染，以表現柔軟的腹部。

# 美腿的描繪

為了表現女孩的美腿線條，重點在於表現大小腿凸出部位和纖細腳踝的對比差異。

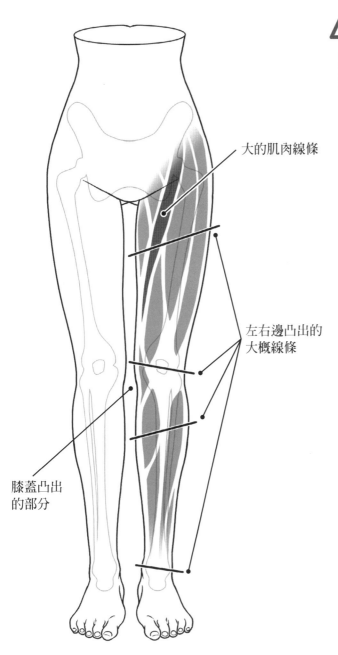

大的肌肉線條

左右邊凸出的
大概線條

膝蓋凸出
的部分

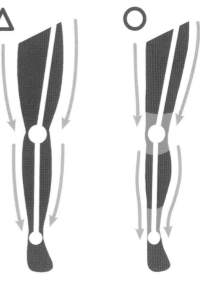

大腿凸出部分並非左右對稱，外側最凸出的部分落在最高的位置。另外，外側曲線起伏也較為明顯。

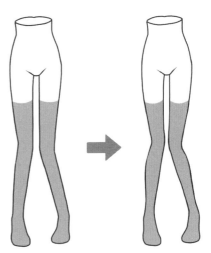

如細長棍棒般的雙腿也很有魅力，但是即便纖細也要有曲線，才會呈現出女孩子般的美腿。

## 女孩手臂線條的描繪

男性和女性的關節活動並不相同。只要稍微留意肘關節的描繪重點，就可以畫出女孩的手臂線條。

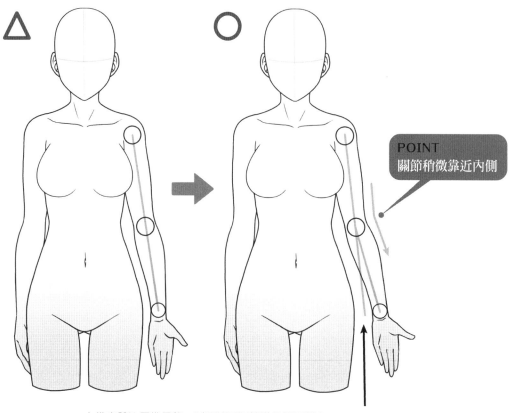

POINT
關節稍微靠近內側

女性身體比男性柔軟，肘關節可以轉動的範圍較大。肘關節稍微靠近內側（身體該側），手肘往下的部分稍微往外，若能這樣描繪就可以描繪出女性特有的手臂線條。

因為肘關節的可動範圍較大，所以可以擺出有點往反向彎曲（反關節的感覺）的樣子。不可以畫得太過度，但是若稍微描繪成偏反關節的樣子，會使人物更像女孩子。

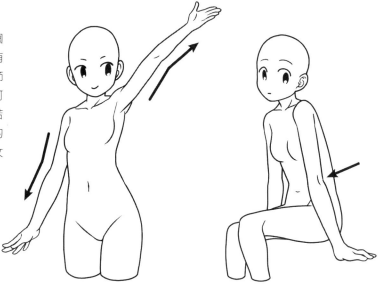

## 女孩的手腳描繪

女生的手腳和男生究竟在哪些部分有所差異？應該如何表現出女生的柔美手型和纖細的腳型？讓我們一起看看描繪的重點吧！

女生

男生

用柔和曲線描繪女生的手，就可表現女孩的纖纖玉手。描繪時要將關節的骨骼畫得不明顯，也要減少指關節的皺紋描繪。

男生的手整體為直線粗曠的線條。在指關節添加皺紋的描繪，並且再將指尖描繪成方形的樣子，就可表現男孩的厚實手型。

如果將男生的指尖也描繪呈圓弧狀，並且越往前越細，就會像女孩子的手。

彎曲手腕關節時也要描繪成彎曲線條而非直線。將有些手勢中的指尖稍微翹起，就會呈現女性化的手型。

女生

男生

女生的腳和男生相比，腳踝等骨骼較為纖細。
若加上較窄的腳寬，就會加深女性化的氛圍。

男生的腳較寬，5 根腳趾也很強而有力，
彷彿牢牢抓住地面一樣。

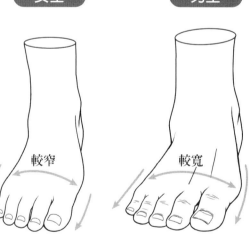

女生    男生

較窄    較寬

女生的腳和手一樣，如果越往前描繪得越細，
就可強調出女性線條。

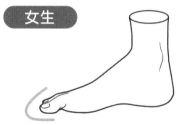

女生

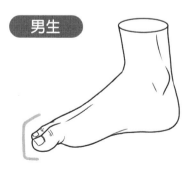

男生

側面的樣子。腳趾並非方形，
而是帶有一點點圓形線條的形
狀，就會有女孩子的感覺。

20

# 不同體型的區分描繪

## 本書收錄的 3 種體型

女生的體型包括纖瘦型、豐腴型等，非常多樣豐富。本書將在姿勢集頁面中，分別介紹代表性的 S、M、L 等 3 種體型。

### 纖瘦型

這是手腳纖細、胸部較小的纖瘦體型。除了有柔弱纖細的女孩，也可以描繪成運動有活力的女孩。

### 標準型

這是臀部以及大腿都有起伏曲線的女性化體型。本書針對胸部隆起部分，描繪成稍大的樣子。

### 豐腴型

這是胸部和臀部更大，大腿也相當有肉的體型，很適合性感角色或有大姊姊氣質的角色。

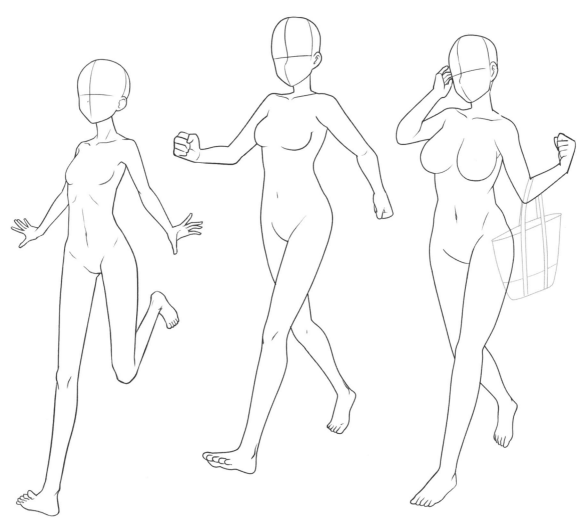

## 不同體型的比較

臀部較大，上半身經過鍛鍊較為精實，女孩會有各種不同的體型。在漫畫或插畫描繪不同體型時，決定好基本體型後，再將上半身畫大一些，或將下半身畫大一些，如此添加變化即可。

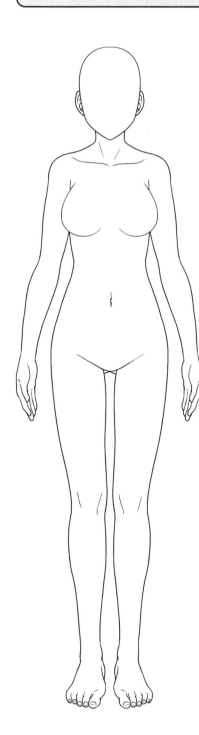

**基準體型**

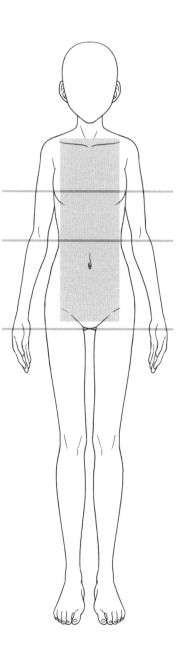

**I 型**

也就是纖瘦型的女孩。整體纖細，不太有起伏曲線的體型。

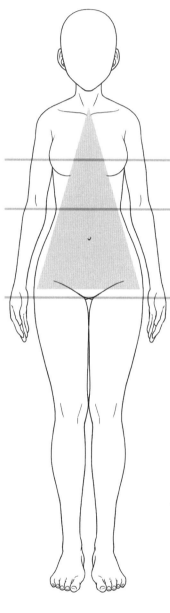

**A 型**

相對於上半身，下半身較大的體型。骨盆較寬，臀部也相當有分量。

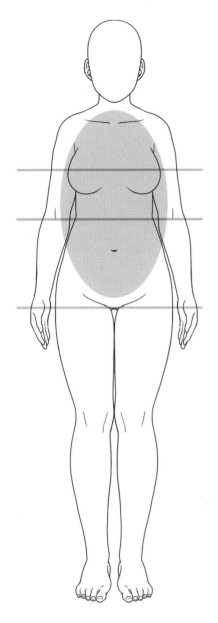 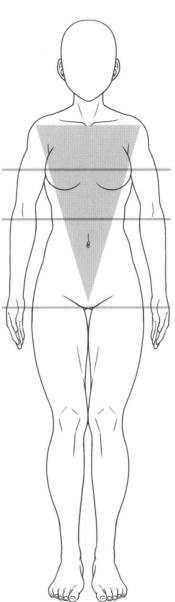 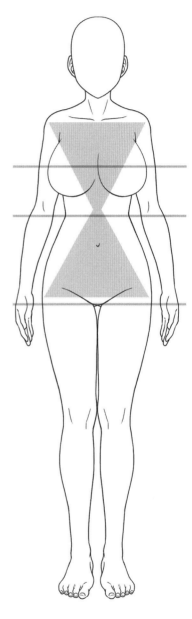

### O 型

屬於全身較厚的豐腴體型。手臂和大腿也比較粗,全身給人軟呼呼的感覺。

### V 型

大多是有運動鍛鍊的女生,為上半身較結實的體型。肩膀比骨盆寬。

### X 型

胸部和臀部較大,但是有明顯腰線的體型。曲線起伏明顯又很豐腴。

## Ⓢ 纖瘦型女孩的描繪

因為身體曲線不明顯,所以會給人稍微中性的感覺。除了單純將手腳畫得較纖細之外,描繪時最好還要掌握以下幾點纖瘦型女孩獨有的特徵。

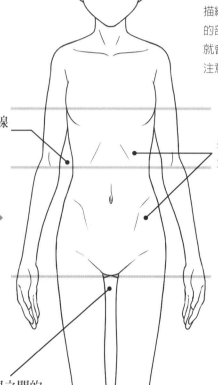

描繪時,若將胸部隆起的部分畫得比胸肌小,就會顯得很不自然。請注意不要畫太小。

胸肌

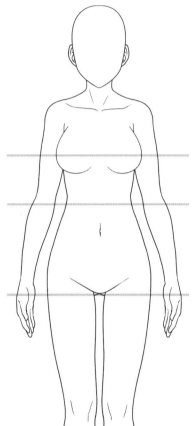

腰部曲線不明顯

表現肋骨和骨盆的線條

雙腿之間的縫隙較大

膝蓋、腳踝不要畫得太細

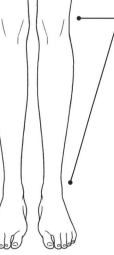

Ⓜ
**標準型**

Ⓢ **纖瘦型**

身體比較少肉,所以肋骨和骨盆線條較為明顯。肘關節和腳踝的骨骼輪廓也很醒目,所以描繪時要小心避免畫得太粗曠。

肋骨凸出

骨盆上部凸出

稍微往後凸出

線條較短

背後的樣子。臀部沒有分量，所以表現臀部下方隆起部位的線條描繪得較短。

側面的樣子。從圖示可看出，會在身體前面描繪出肋骨和骨盆上部的凸出部分。只要讓身體稍微向後傾，並且和頭部保持平衡，即便只有些微的起伏曲線，也可以表現出女性化的身形。

若將臀部下方的線條延伸到這個位置，就會讓人覺得臀部很有分量。

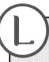

# 豐腴型女孩
## 的描繪

豐腴型的胸部和臀部較大，身體會有明顯曲線起伏。整體較為有肉，描繪時請注意腰圍和關節部分不要畫得太粗。

腰部曲線
明顯

臀部較大

不太有縫隙

關節和標準型的
差異不大

**標準型**

Ⓛ **豐腴型**

相較於標準體型，腰圍輪廓線（腰線）的曲線變得更明顯。胸部隆起部分比標準型大一些，所以以胸部和腰圍的距離變近。

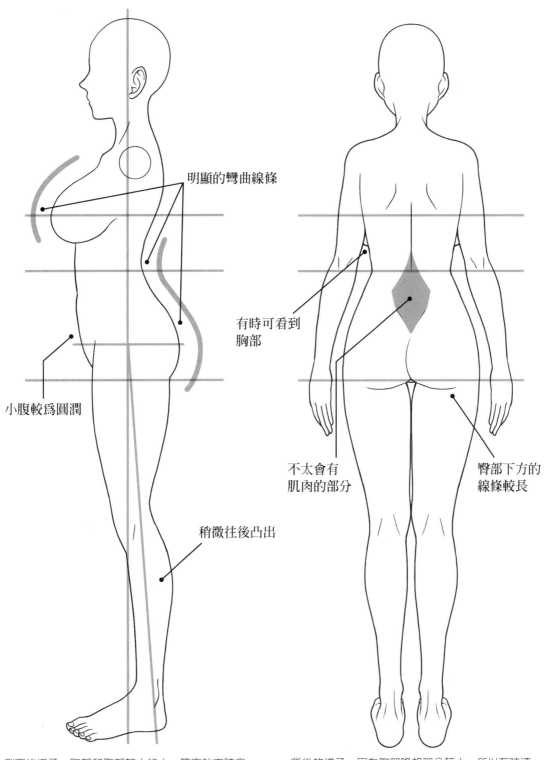

明顯的彎曲線條

有時可看到
胸部

小腹較為圓潤

稍微往後凸出

不太會有
肌肉的部分

臀部下方的
線條較長

側面的樣子。胸部和腹部較大的人，筆直站立時身體後傾的樣子更加明顯。建議可以強調腰部向前挺的曲線。

背後的樣子。因為胸部隆起部分較大，所以有時連背後都可以稍微看到一點胸型。最好將臀部下方的線條描繪得較長，強調臀部較有分量的感覺。

## 肌肉型女孩的描繪

與其記住肌肉細節，不如掌握肌肉體型的輪廓（整體身形），就可以輕鬆描繪。試著找出這種體型的特徵吧！

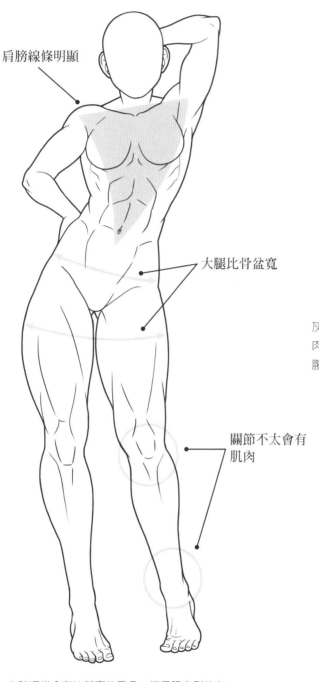

肩膀線條明顯

大腿比骨盆寬

關節不太會有肌肉

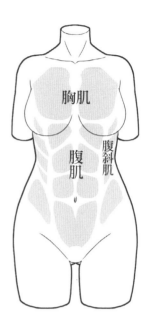

胸肌

腹肌

腹斜肌

灰色部分是肌肉的大概位置。比起記住所有肌肉細節，請先掌握大概的部位（胸肌、腹肌、腹斜肌）再開始描繪。

女孩通常會有比較寬的骨盆，但是肌肉型的女孩肩膀較寬，有時上半身會呈現倒三角形的輪廓。另一個特色就是經過鍛鍊的大腿寬度。

請勾勒出肩寬和大腿寬度明顯的整體輪廓。之後再添加肌肉的細節就可描繪出形似的身形。

## 棉花糖女孩的描繪

描繪棉花糖女孩體型時，請掌握「哪邊容易有肉」的重點。透過肉的分量多寡就可以大概表現出想要的棉花糖體型。

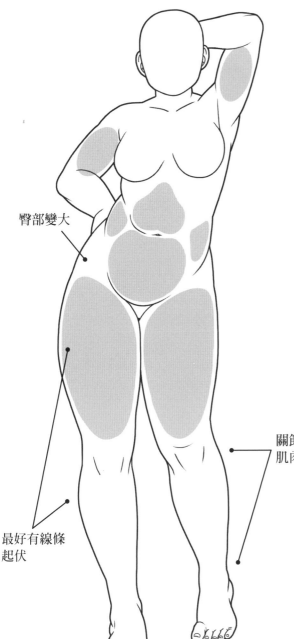

臀部變大

關節不太會有肌肉

最好有線條起伏

灰色部分是容易有肉的地方。雙腳為了支撐體重，稍微帶點肌肉，所以大腿和小腿也要有明顯的曲線起伏。

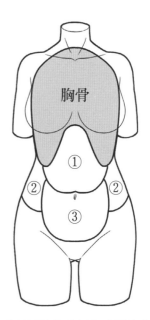

胸骨

① ② ③

腹部的肉可以分成①胸骨交界～肚臍上方、②腹部側邊、腰部～骨盆周圍、③肚臍以下，從這3個部分來掌握形狀，就會很容易描繪。

只要精準掌握了容易長肉的重點部位，即便稍微增加或減少肉量，也不太會變得不自然。這樣就可以依照想表現的程度，描繪出棉花糖體型。

# 每個部位的區分畫法

## 描繪較大的胸部

在尚未掌握到訣竅時，很難將大胸部的隆起部分描繪出完美的比例。先描繪出基底的胸脯，再添加上隆起部分就會比較容易描繪。

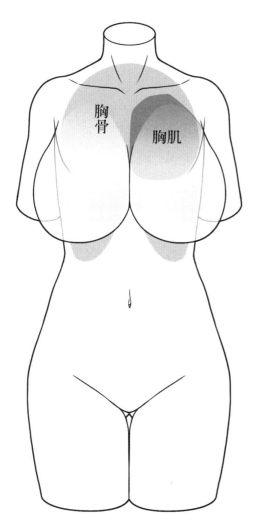

淡灰色部分是胸骨和胸肌。一開始先描繪出這裡的形狀當成基底，接著在其上描繪出如水球般的隆起部分，就可以描繪出漂亮的胸型，而不破壞比例協調。

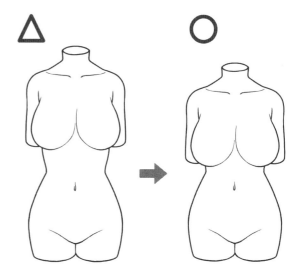

若先描繪大胸部的隆起部分，會很容易破壞比例、拉長體幹。請先描繪體幹，再添加隆起部分。大胸部有時也會接近腰線位置。

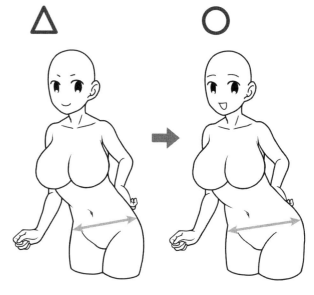

雖然和個人偏好有關，但是若角色胸部較大，臀部也要有相對的分量，身體比例才會平衡。

## 不同臀部的描繪

為了配合體型描繪出不同的臀部，重要的是先瞭解臀部是由哪些部位所構成。基本上可分成肌肉和脂肪容易堆積的部分，以及不容易堆積的部分。

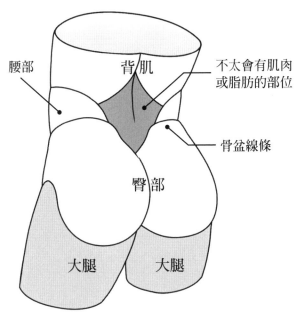

腰部

背肌

不太會有肌肉或脂肪的部位

骨盆線條

臀部

大腿　大腿

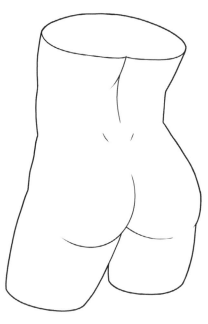

左上圖是將標準體型的臀部劃分成不同部位的圖示。腰部和臀部是脂肪容易堆積的地方，但是臀部上方的鑽石型區塊是肌肉和脂肪都不容易堆積的地方。以這些地方為基礎描繪出臀部形狀。

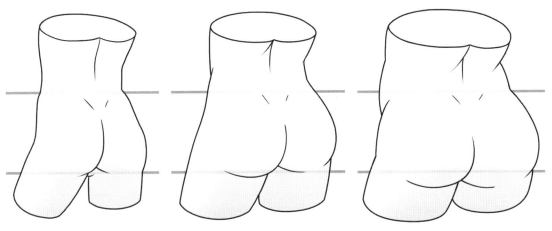

纖瘦型　　　　　曲線明顯型　　　　　棉花糖型

依照標準型的臀部分別描繪的不同範例。纖瘦型臀部的肉較少，骨盆骨頭突出的樣子較為明顯。曲線明顯型腰部的肉要畫得較少，臀部的肉要畫得較多。棉花糖體型的腰部也很有肉，臀部的肉則往下增加分量。

## 不同腿型的描繪

腿是女孩展現性感魅力的部位之一。以標準型的腿為基準，透過調整肌肉的多寡、輪廓線的起伏程度，描繪出不同的腿型。

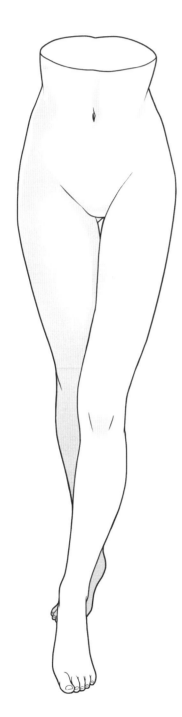

基準腿型

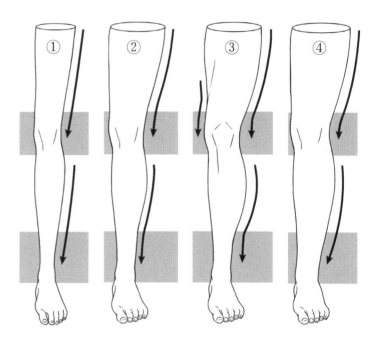

① 纖瘦型女孩的腿。大腿和小腿曲線描繪得較為平緩，起伏不明顯。如果描繪出關節骨頭輪廓，就會顯得更加纖瘦。

② 曲線起伏型女孩的腿。從大腿到膝蓋，再從小腿到腳踝，描繪出明顯的曲線起伏變化。

③ 肌肉型女孩的腿。輪廓凹凸明顯。因為鍛鍊的方式，膝蓋上方肌肉會呈隆起的樣子。還要描繪出小腿明顯隆起的對比差異。

④ 豐腴型女孩的腿。整體較粗，連不太會有肌肉的關節周圍，也描繪得稍微粗一點。有的人甚至連腳背都會有點隆起渾圓。

## 不同臉型的描繪

除了髮型和表情之外，描繪出不同臉型也會增加角色的多樣性。配合插畫設定，決定當成基準的輪廓後，試著描繪出幾款不同的臉型。

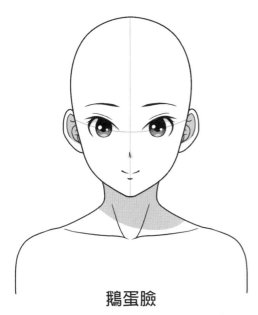

### 鵝蛋臉

就像倒立的蛋，輪廓是往下巴收窄的臉型。本書的素體都以這個臉型為基準。

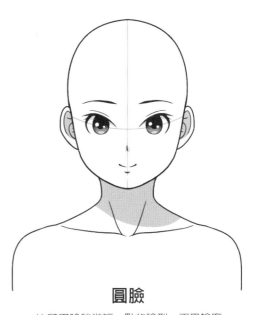

### 圓臉

比鵝蛋臉稍微短一點的臉型，下巴輪廓明顯較圓。很適合形象較溫柔的角色。

### 倒三角臉

下巴更為收窄的臉型。給人伶俐的感覺。也是稍微纖瘦型會有的特徵。

### 長臉

臉較長，形象偏向成熟的臉型。也很適合搭配偏真實體型或部位的描繪。

### 方臉

下巴為方形的臉型。稜角分明中給人保守純樸的感覺。根據插畫設定，這種臉型有時也會用於少年角色的描繪。

33

# 描繪女孩姿勢的訣竅

## 何謂有魅力的姿勢

女孩的身體和男性相比,線條較為圓潤柔和。想描繪出凸顯曲線美又有魅力的姿勢時,有以下幾點要領。

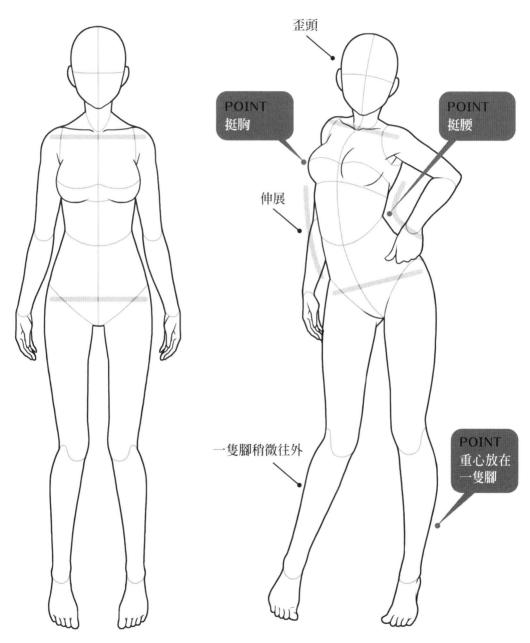

歪頭

POINT
挺胸

POINT
挺腰

伸展

一隻腳稍微往外

POINT
重心放在
一隻腳

這是一般站姿。女生大多會呈現稍微內八的站姿,只是擺出這種姿勢也可以表現出女孩的模樣。但是想構思出更讓人印象深刻的姿勢。

挺胸、展現胸部、腰部反折,就可以強調臀部曲線。一腳支撐體重站立,全身就會形成 S 曲線,呈現左右不對稱的流動姿勢。

## 展現漂亮的身體曲線

時尚界等女性模特兒通常會擺出前後腳站立的姿勢。
這個姿勢可以有效展現出女孩的美麗曲線。

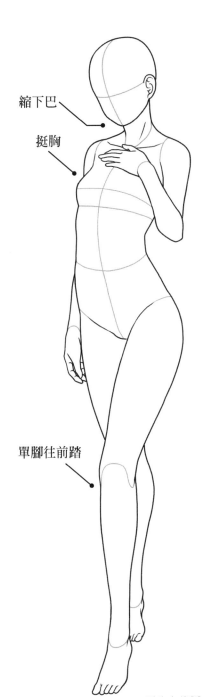

縮下巴

挺胸

單腳往前踏

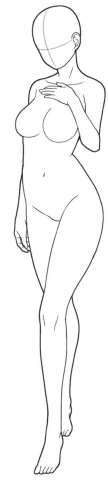

這個姿勢可以讓胸部和臀部
曲線更加明顯，整體更吸引
人注目。

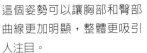

內凹
部分

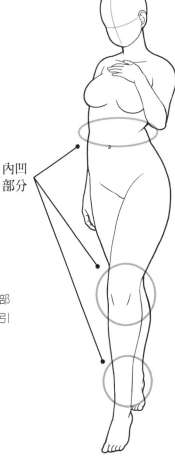

重心在後腳，幾乎承載所有體
重，往前伸出的腳大概只有腳
尖著地。這個姿勢還可以讓腿
部顯得又長又美麗。

棉花糖體型若擺出這個姿勢，
就會產生往內凹的曲線，襯托
出豐腴的美腿線條。

## 對立式平衡站姿

在美術領域中，將單腳承重站立時形成的獨特姿勢稱為「對立式平衡站姿」。因為具有展現人體美感的效果，所以讓我們一起掌握箇中要領，運用在姿勢描繪中吧！

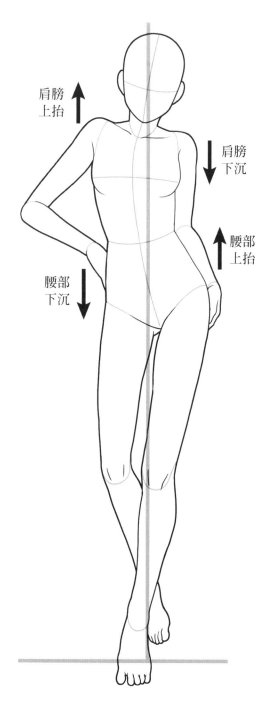

肩膀
上抬

肩膀
下沉

腰部
上抬

腰部
下沉

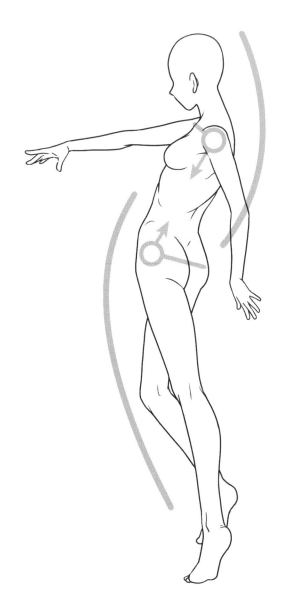

一隻腳承重站立時，一邊的腰會上抬，而另一邊的肩膀會下沉，會產生與筆直站立時截然不同的動感與韻律。

若已經可以熟練地描繪這個姿勢，就可以試試從正面以外的角度描繪出對立式平衡站姿。全身呈現S形曲線，形成柔和的美麗身姿。

## 為站姿增添流動感

運用前一頁的對立式平衡站姿，為偏靜態感的站姿添加一些躍動感。這樣會更能展現女孩的魅力。

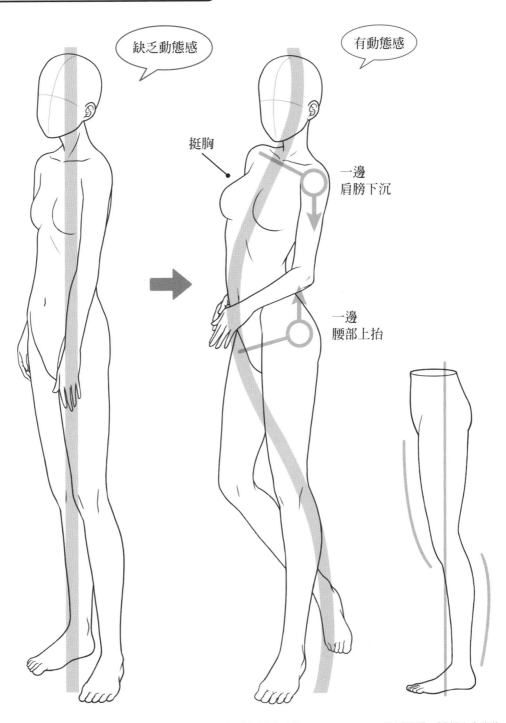

缺乏動態感

有動態感

挺胸

一邊
肩膀下沉

一邊
腰部上抬

雙腳承重、筆直站立的姿勢。試試改成左腳承重的站姿。左肩下沉，相反地左腰上抬。另外，擴胸還有抬高胸部的效果，形成美麗的曲線。

從側面看，腿部也會產生些微的韻律曲線。以膝蓋為界，描繪出曲線相反的樣子。

## 坐姿的描繪

想描繪成展現時尚雅致的姿勢，還是想描繪成放鬆自在的姿勢，請配合想表現的模樣挑選。

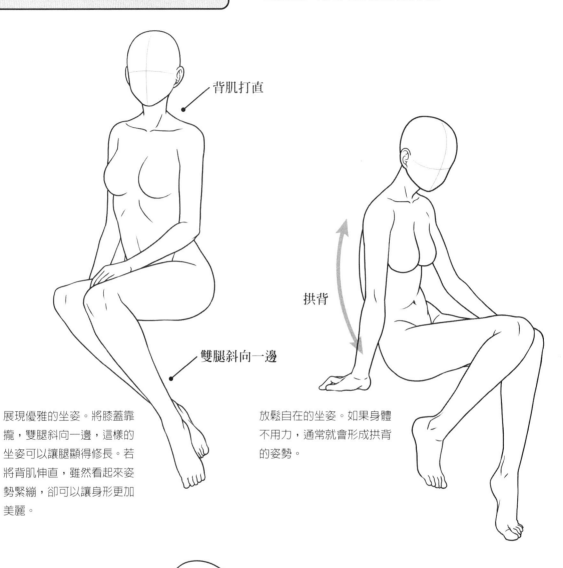

背肌打直

雙腿斜向一邊

拱背

展現優雅的坐姿。將膝蓋靠攏，雙腿斜向一邊，這樣的坐姿可以讓腿顯得修長。若將背肌伸直，雖然看起來姿勢緊繃，卻可以讓身形更加美麗。

放鬆自在的坐姿。如果身體不用力，通常就會形成拱背的姿勢。

雙手環抱膝蓋的坐姿。背部更為拱起，腹部還擠壓出幾層肉，根據插畫設定，也可以省略腹部的線條。

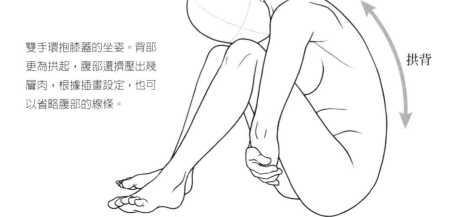

拱背

# 躺臥的姿勢描繪

躺臥的姿勢有很多種，包括趴著或蜷縮成團。若要強調女性的曲線美，建議擺出身體腰部稍微往前挺的側躺姿勢。

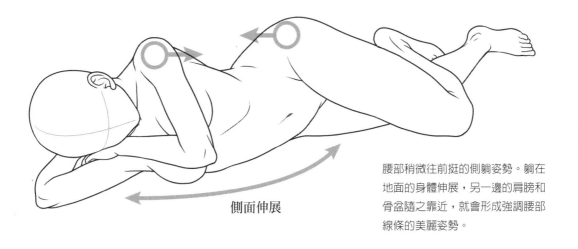

側面伸展

腰部稍微往前挺的側躺姿勢。躺在地面的身體伸展，另一邊的肩膀和骨盆隨之靠近，就會形成強調腰部線條的美麗姿勢。

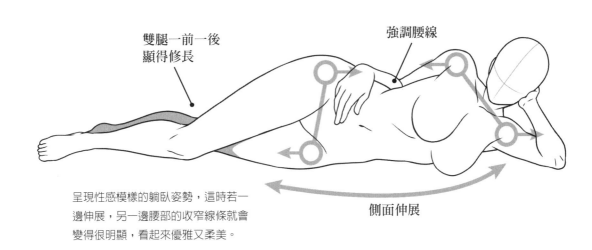

雙腿一前一後顯得修長

強調腰線

側面伸展

呈現性感模樣的躺臥姿勢，這時若一邊伸展，另一邊腰部的收窄線條就會變得很明顯，看起來優雅又柔美。

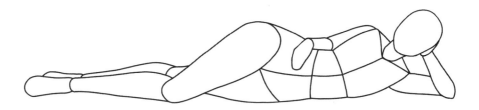

姿勢的簡圖。即便是曲線不明顯的女孩，在這個姿勢下都可輕易呈現出優美線條。

## 跳躍的姿勢描繪

活力滿滿的跳躍姿勢。如果描繪時有留意關節的方向，就可以在朝氣中表現出「可愛」的氣質。

因為女孩的關節柔軟，所以手臂筆直伸直就會有點反折的感覺。肘關節稍微往內。

腰部反折就會呈現女性特有的曲線美。手腕關節往內反折，就可表現女性特有的動作。

內側

內側

外側

關節往外，就可以感受強烈的力道。

外側

內側

外側

內側

手腕關節都往外，就可以感受強烈力道。

內側

內側

歡呼

手肘、膝蓋、手腕的關節全部朝外，就會呈現較為粗野的姿勢。

# 跑步的姿勢描繪

和跳躍姿勢相同，也是充滿活力和躍動感的姿勢。這裡為了添加「女孩的可愛氣質」，關節依舊是描繪時的重點。

手肘或膝蓋關節往內，就會形成可愛的姿勢。手腕反折就會加深可愛感。另外，將身體稍微傾斜，就能表現躍動感。

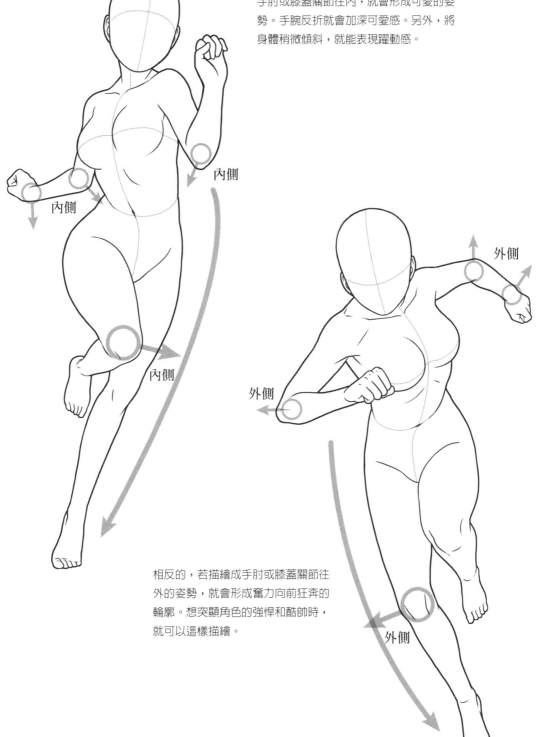

內側

內側

內側

外側

外側

外側

相反的，若描繪成手肘或膝蓋關節往外的姿勢，就會形成奮力向前狂奔的輪廓。想突顯角色的強悍和酷帥時，就可以這樣描繪。

## 附件CD-ROM 的應用

本書刊登的姿勢插畫可免費臨摹，不論用於姿勢臨摹，還是描摹（沿著線條描繪）皆可。若利用數位元工具繪圖，可以利用附件的CD-ROM姿勢檔案就很方便作業。

CD-ROM中分別以「jpg」和「psd」的檔案格式存取姿勢插畫。用繪圖軟體點開想描繪的姿勢插畫，添加髮型、服裝和表情就可以製作出原創插畫。

這是用『CLIP STUDIO PAINT』點開姿勢檔案的範例。在psd的檔案格式將每個角色分別設定在不同的圖層，所以只想參考其中某一個角色時，就很方便作業。

擷取這個部分

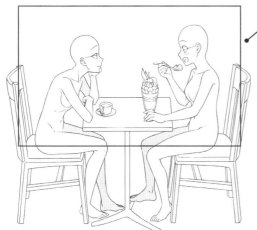

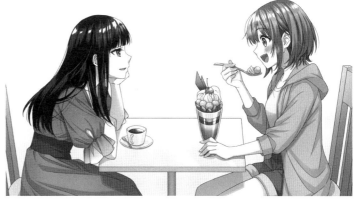

這是以姿勢插畫檔案為基礎描繪的插畫範例。大家不妨擷取其中的姿勢，或組合各種姿勢，完成屬於自己的插畫。

# 女孩的基本姿勢

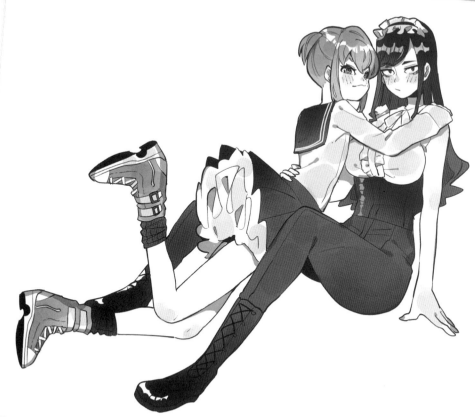

# 01 站姿

雙手抱胸
**0101_01d**
Ⓜ

回頭
**0101_02d**
Ⓢ

手放在頭後
**0101_03d**
Ⓛ

第 *1* 章 女孩的基本姿勢

第 *2* 章 女孩的日常生活

第 *3* 章 女孩的動態姿勢

打招呼

Ⓜ

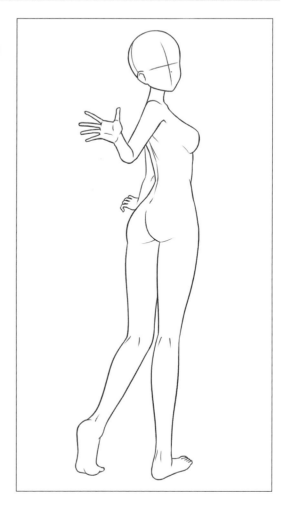

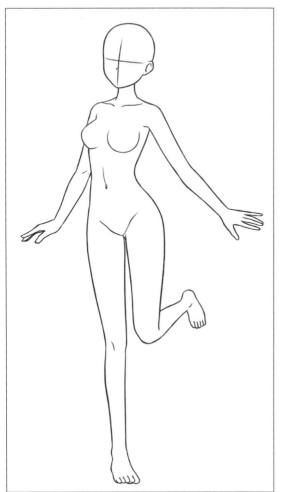

雙手打開

Ⓜ

## 01 站姿

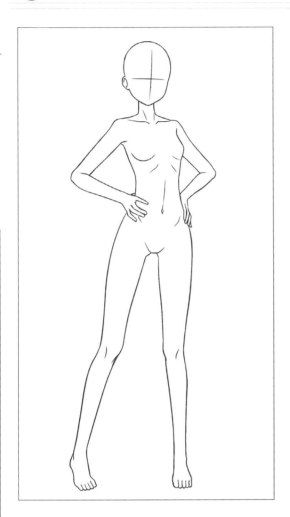

雙手叉腰
**0101_06b**
Ⓢ

雙手放在頭後
**0101_07b**
Ⓢ

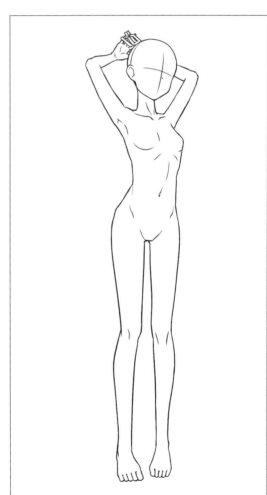

伸懶腰

**0101_08b**

Ⓛ

將頭髮撩至耳後

**0101_09b**

Ⓛ

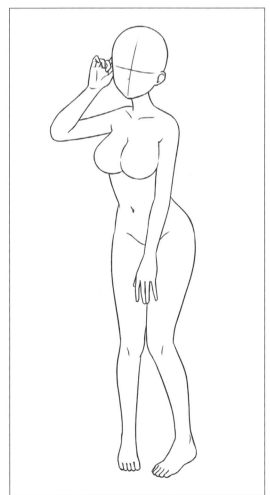

# 01 站姿

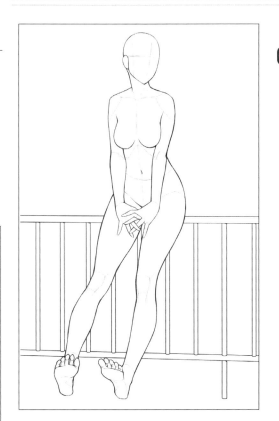

靠在欄杆

**0101_10i**

Ⓜ

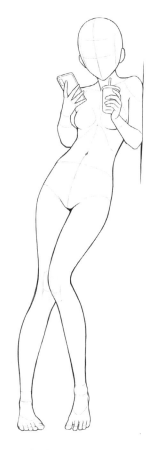

靠在牆壁

**0101_11i**

Ⓢ

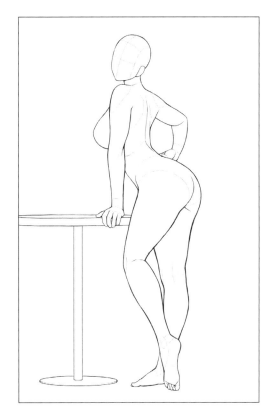

手撐在桌子

**0101_12i**

Ⓛ

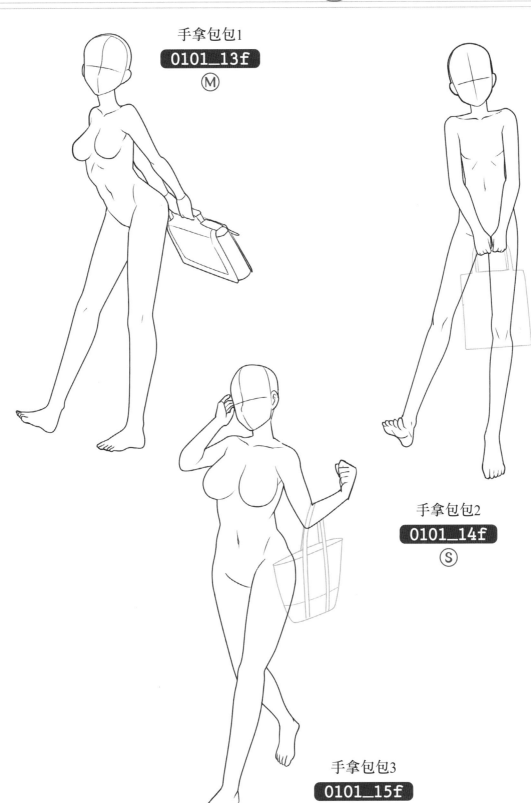

手拿包包1

0101_13f

Ⓜ

手拿包包2

0101_14f

Ⓢ

手拿包包3

0101_15f

Ⓛ

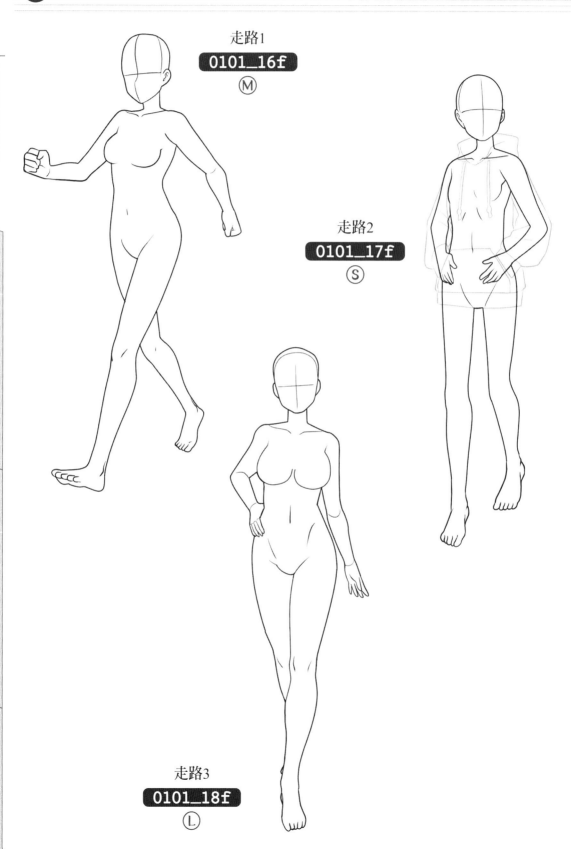

# 01 站姿

走路1
**0101_16f**
Ⓜ

走路2
**0101_17f**
Ⓢ

走路3
**0101_18f**
Ⓛ

跳著走
**0101_19b**
Ⓜ

腳步輕快
**0101_20b**
Ⓢ

筆直走在白線上
**0101_21b**
Ⓛ

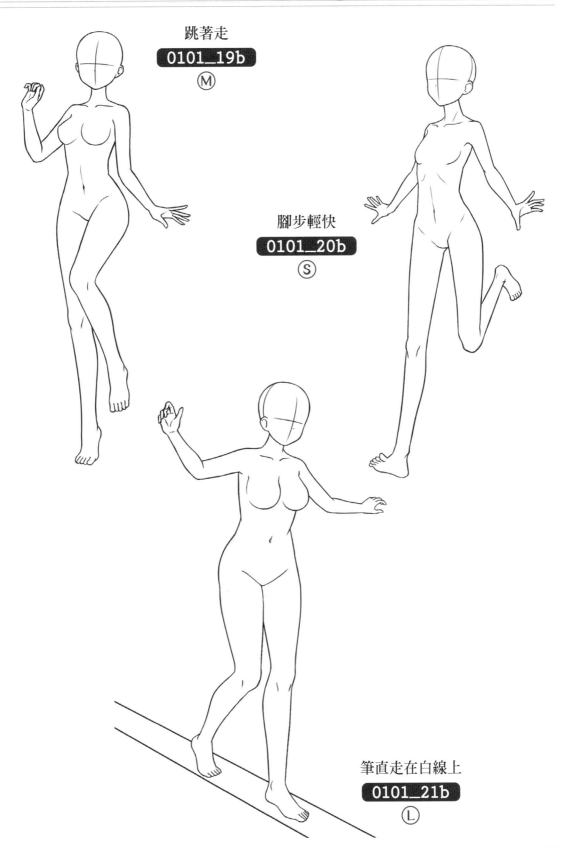

# 02 坐姿

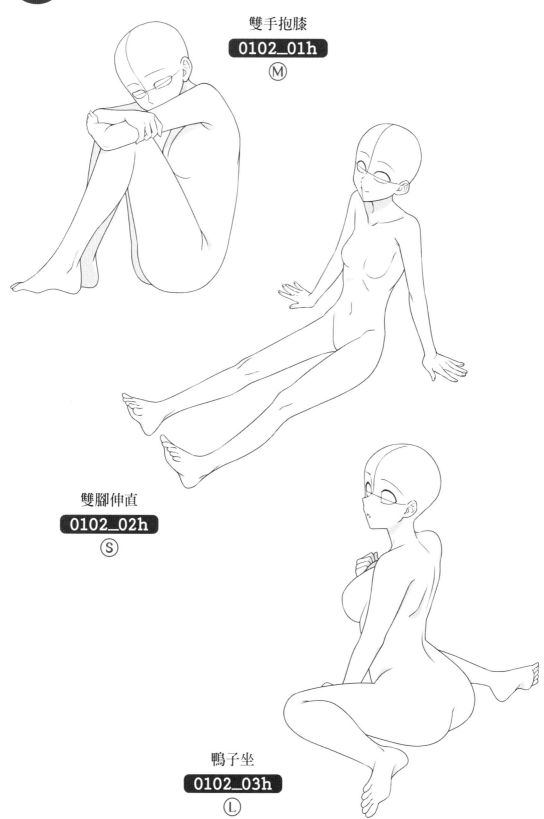

雙手抱膝
**0102_01h**
Ⓜ

雙腳伸直
**0102_02h**
Ⓢ

鴨子坐
**0102_03h**
Ⓛ

雙腳靠攏
**0102_04d**
Ⓜ

雙腳打開1
**0102_05d**
Ⓢ

雙腳打開2
**0102_06d**
Ⓛ

第 *1* 章│女孩的基本姿勢

第 *2* 章│女孩的日常生活

第 *3* 章│女孩的動態姿勢

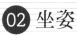

跪坐

**0102_07d**

Ⓜ

盤腿

**0102_08d**

Ⓢ

腳往前伸

**0102_09d**

Ⓛ

雙腳張開坐著
**0102_10d**
Ⓜ

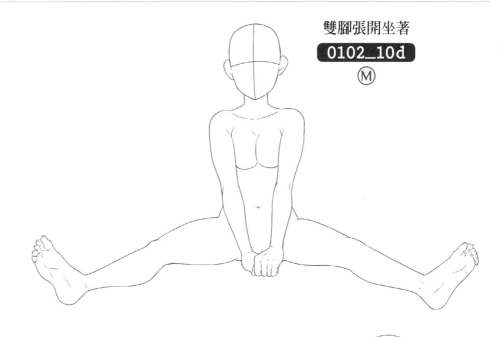

腳斜向一邊
**0102_11d**
Ⓢ

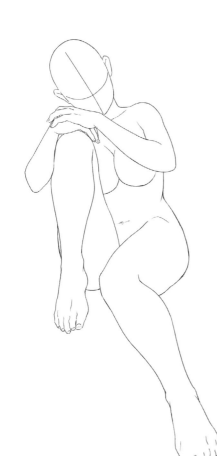

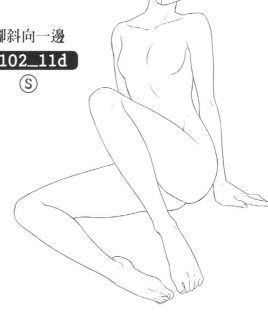

抱著膝蓋
**0102_12d**
Ⓛ

坐著聊天

**0102_13d**

Ⓢ&Ⓜ

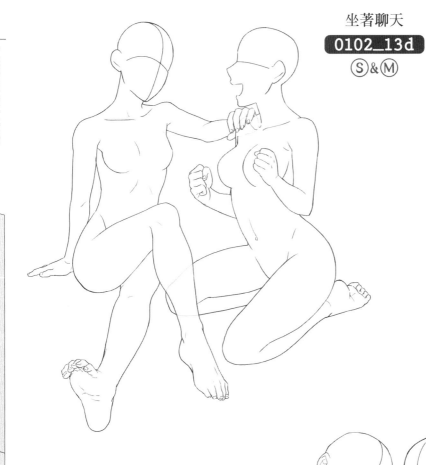

看手機

**0102_14d**

Ⓛ&Ⓜ

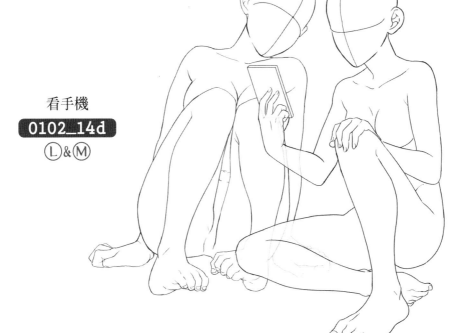

第 *2* 章 │ 女孩的日常生活

第 *3* 章 │ 女孩的動態姿勢

# 03 椅子坐姿

第
*1*
章
女孩的基本姿勢

第
*2*
章
女孩的日常生活

第
*3*
章
女孩的動態姿勢

沉穩坐著
**0103_01b**
Ⓜ

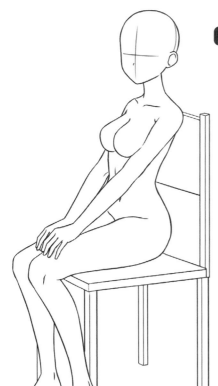

輕鬆坐著1
**0103_02h**
Ⓜ

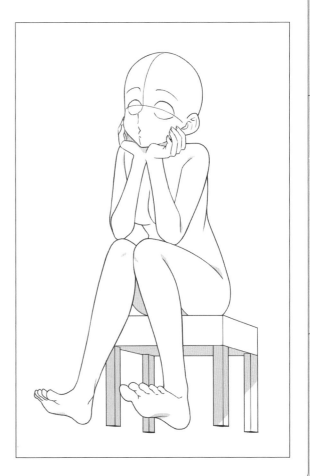

## 03 椅子坐姿

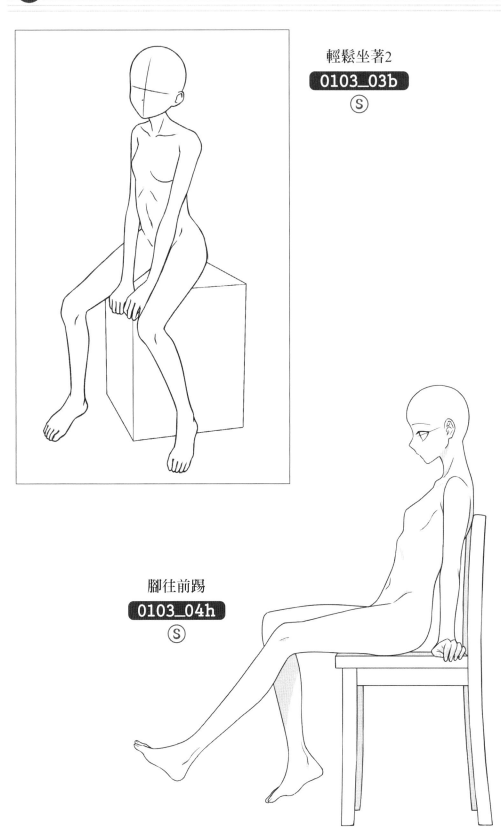

輕鬆坐著2
**0103_03b**
Ⓢ

腳往前踢
**0103_04h**
Ⓢ

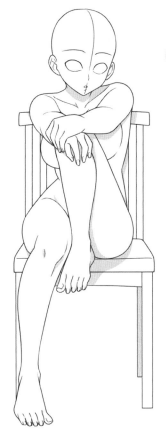

抱膝而坐
**0103_05h**

坐在豪華座椅
**0103_06b**
Ⓛ

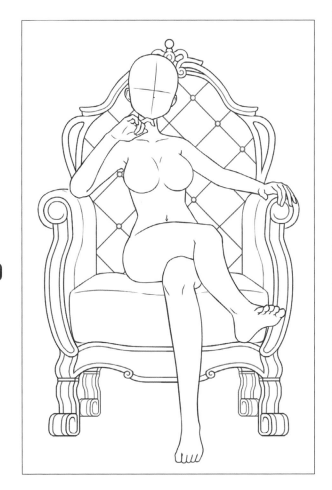

## ⓪③ 椅子坐姿

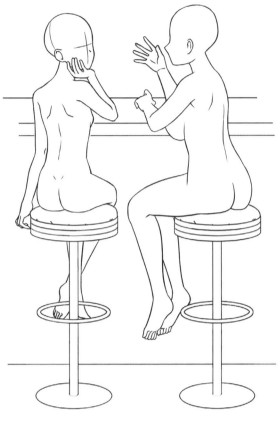

坐在吧台的兩人

**0103_07b**

Ⓢ&Ⓛ

坐在沙發的兩人1

**0103_08b**

Ⓢ&Ⓜ

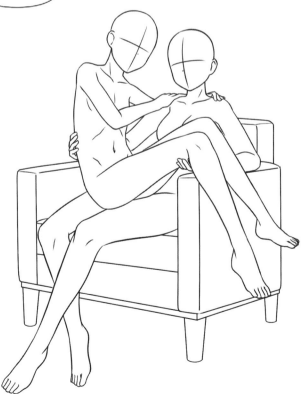

第*1*章｜女孩的基本姿勢

第*2*章｜女孩的日常生活

第*3*章｜女孩的動態姿勢

第1章 女孩的基本姿勢

第2章 女孩的日常生活

第3章 女孩的動態姿勢

坐在沙發的兩人2

**0103_09b**

Ⓜ&Ⓢ

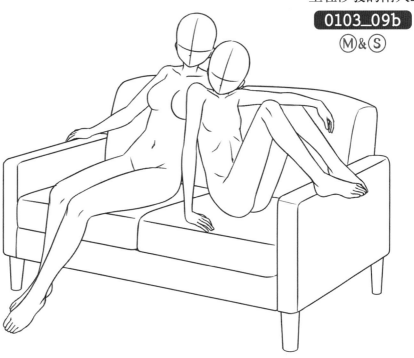

坐在沙發的三人

**0103_10b**

Ⓜ&Ⓢ&Ⓛ

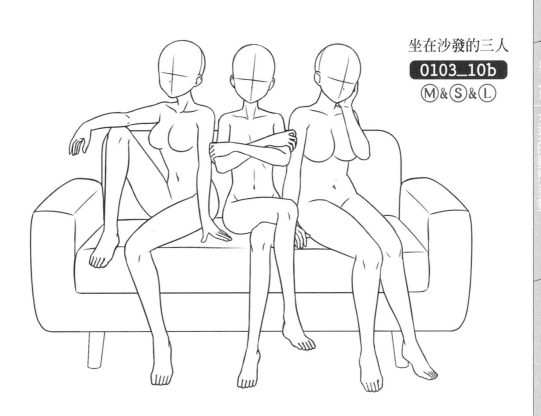

## 04 躺臥

趴著1
0104_01c

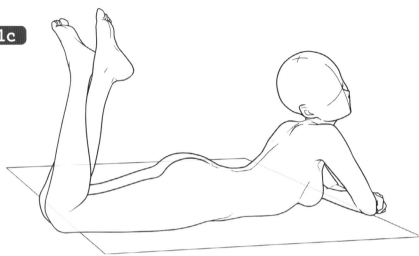

趴著2
0104_02c

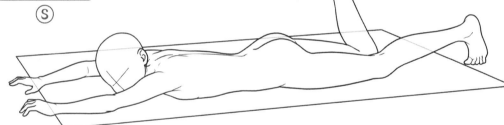

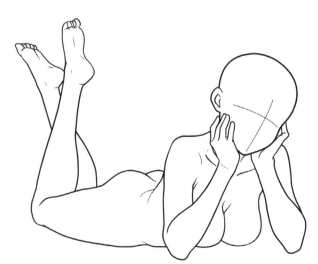

趴著3
0104_03c

仰躺1

**0104_04c**

Ⓜ

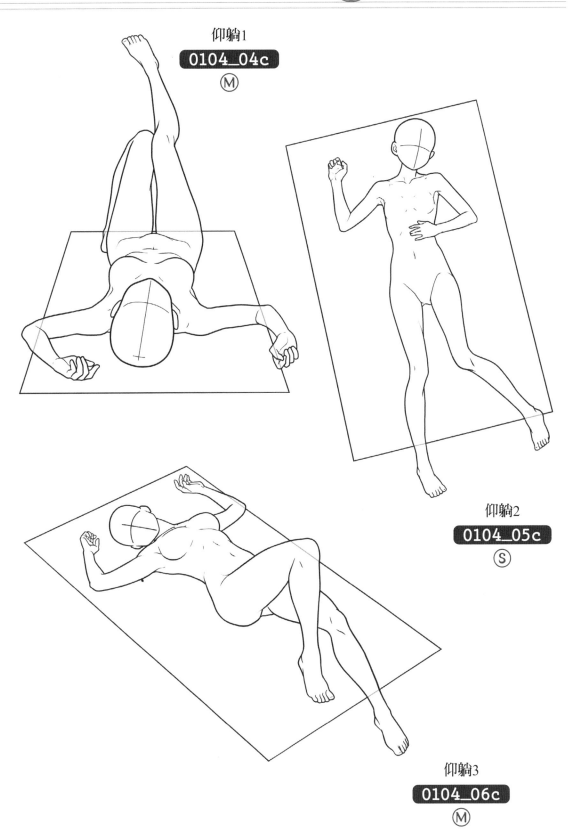

仰躺2

**0104_05c**

Ⓢ

仰躺3

**0104_06c**

Ⓜ

**04** 躺臥

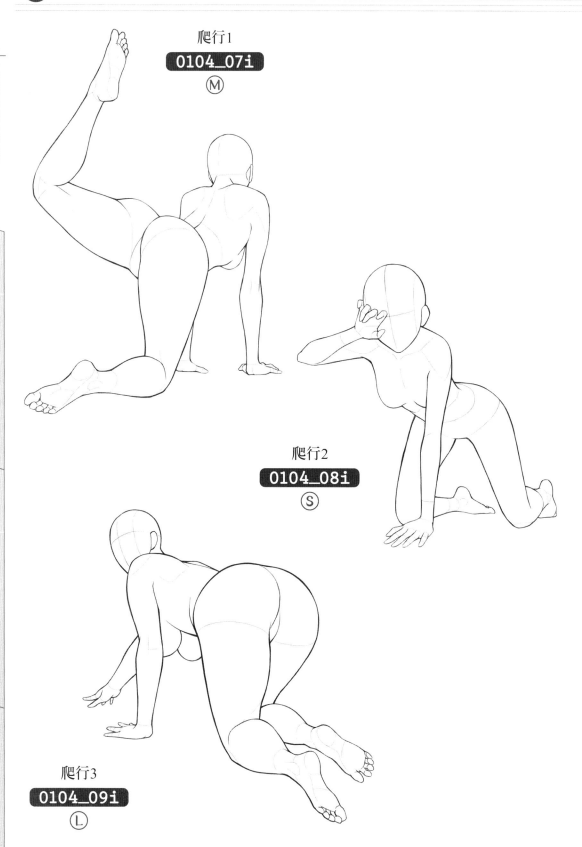

爬行1

**0104_07i**

Ⓜ

爬行2

**0104_08i**

Ⓢ

爬行3

**0104_09i**

Ⓛ

一起躺臥

**0104_10c**

Ⓛ&Ⓜ

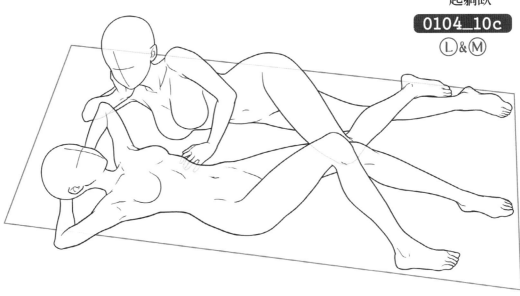

一起睡著

**0104_11c**

Ⓢ&Ⓢ

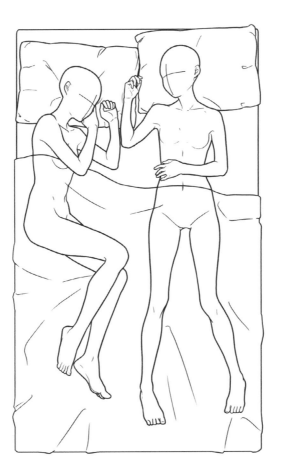

第 *1* 章 女孩的基本姿勢

第 *2* 章 女孩的日常生活

第 *3* 章 女孩的動態姿勢

#  表現心情的動作

高興1

**0105_01b**

Ⓜ

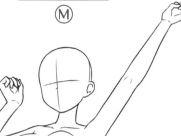

高興2

**0105_02b**

Ⓢ

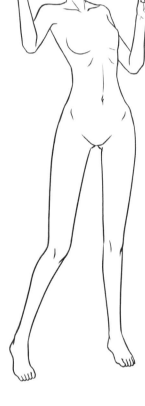

高興3

**0105_03b**

Ⓛ

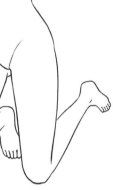

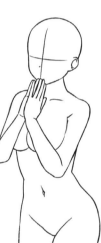

第 *1* 章 女孩的基本姿勢

第 *2* 章 女孩的日常生活

第 *3* 章 女孩的動態姿勢

一起開心1

0105_04f

M & M

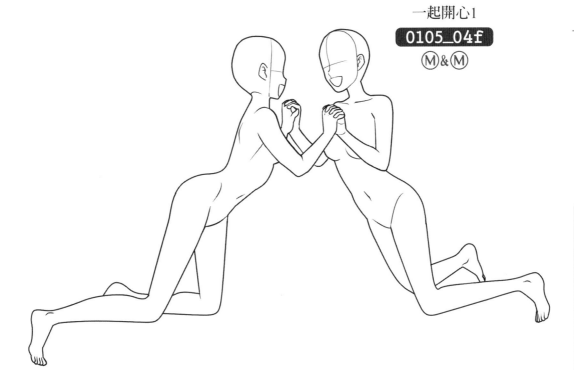

一起開心1

0105_05f

S & L

P43是利用這個姿勢設計
的插畫範例

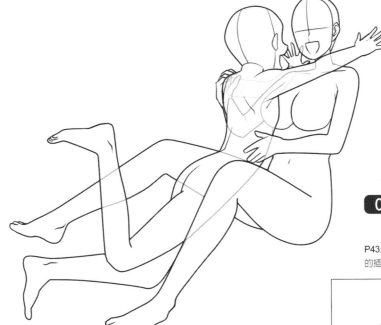

## 05 表現心情的動作

輕鬆愉快
**0105_06b**
Ⓜ

朝氣蓬勃
**0105_07b**
Ⓢ

興高采烈
**0105_08b**
Ⓛ

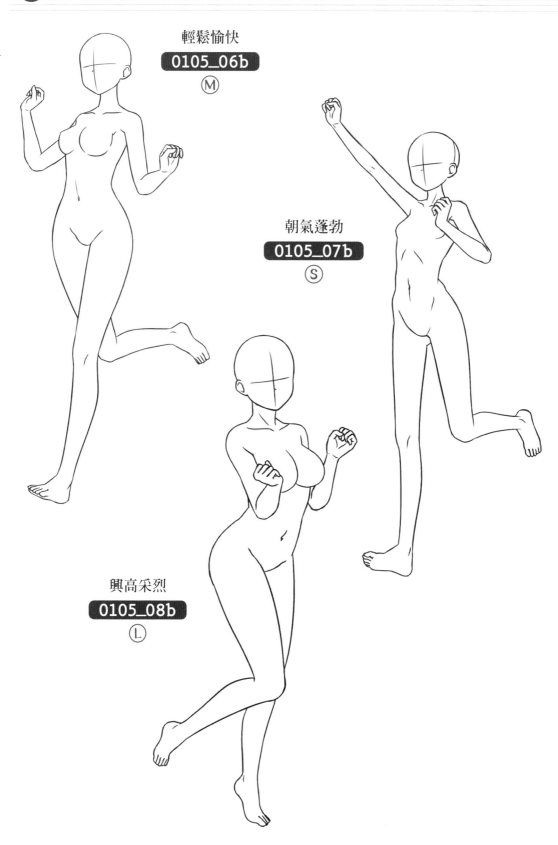

手舞足蹈

**0105_09b**

Ⓜ&Ⓢ

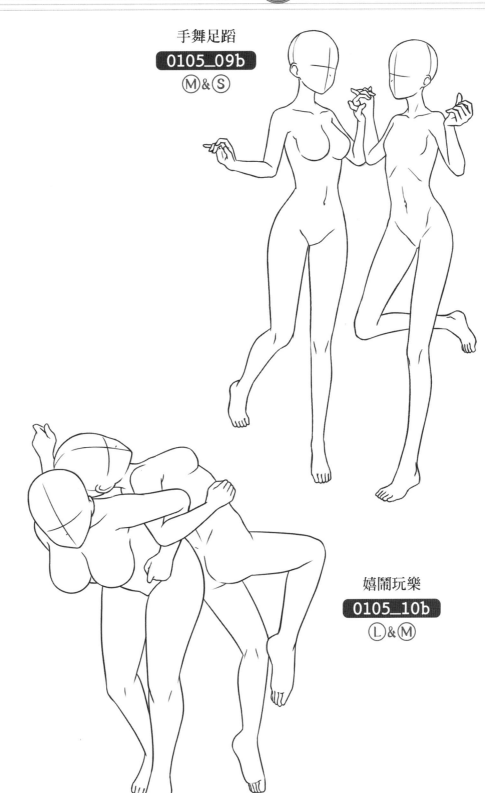

嬉鬧玩樂

**0105_10b**

Ⓛ&Ⓜ

## 05 表現心情的動作

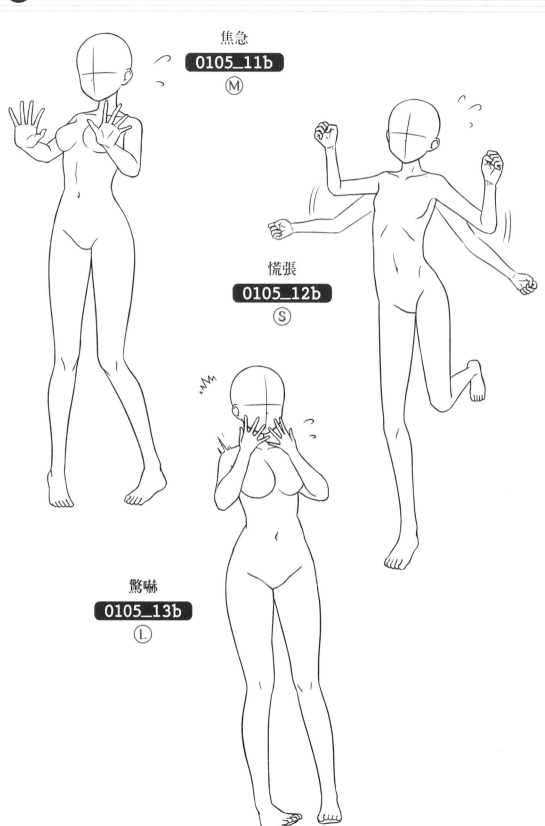

焦急
**0105_11b**
Ⓜ

慌張
**0105_12b**
Ⓢ

驚嚇
**0105_13b**
Ⓛ

哭泣

0105_14b

Ⓜ

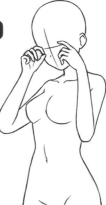

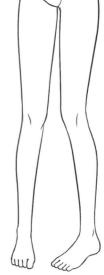

拭淚

0105_15b

Ⓢ

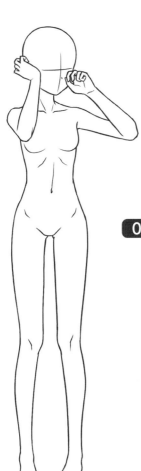

悲痛

0105_16b

Ⓛ

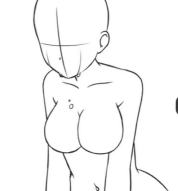

## 05 表現心情的動作

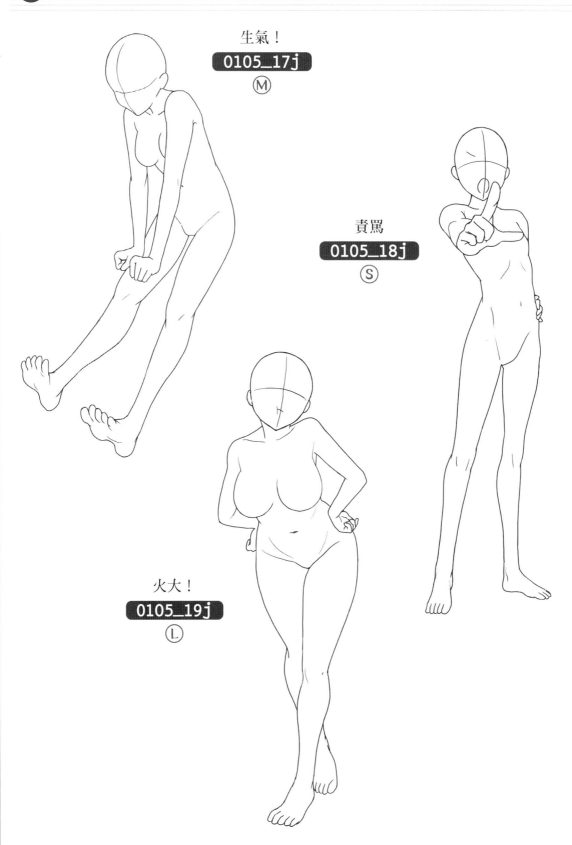

生氣！
**0105_17j**
Ⓜ

責罵
**0105_18j**
Ⓢ

火大！
**0105_19j**
Ⓛ

第1章 女孩的基本姿勢

第2章 女孩的日常生活

第3章 女孩的動態姿勢

感情不睦
**0105_20f**
Ⓜ&Ⓜ

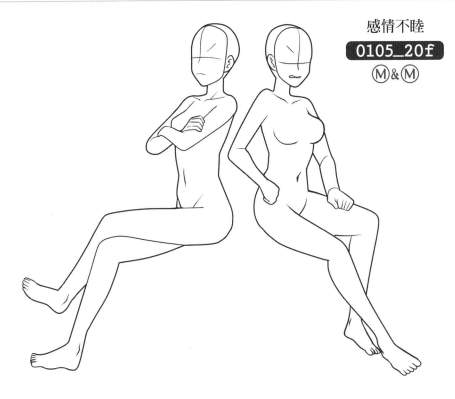

不可原諒！
**0105_21f**
Ⓛ&Ⓢ

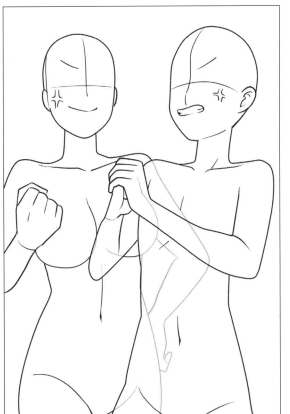

73

## 05 表現心情的動作

超級喜歡1

**0105_22a**

Ⓢ&Ⓛ

超級喜歡2

**0105_23a**

Ⓜ&Ⓢ

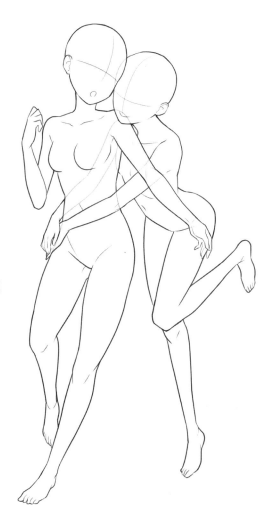

撒嬌1

0105_24a

Ⓛ&Ⓜ

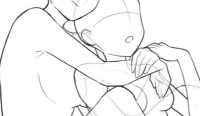

撒嬌2

0105_25a

Ⓜ&Ⓜ

# 06 可愛的動作和手勢

拜託！
**0106_01h**
Ⓜ

淘氣
**0106_02h**
Ⓢ

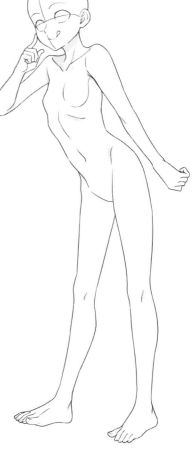

裝可愛
**0106_03h**
Ⓛ

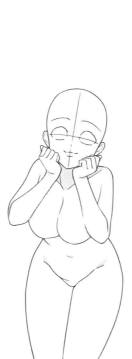

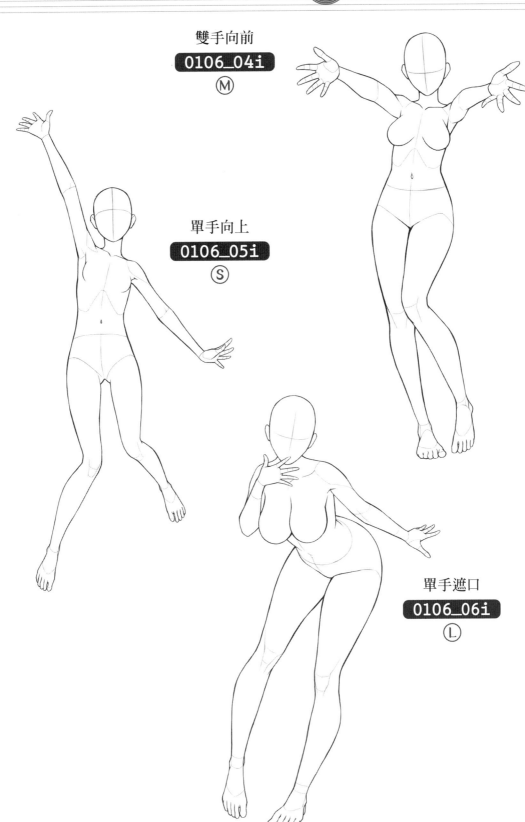

雙手向前
0106_04i
Ⓜ

單手向上
0106_05i
Ⓢ

單手遮口
0106_06i
Ⓛ

第1章 女孩的基本姿勢

第2章 女孩的日常生活

第3章 女孩的動態姿勢

## 06 可愛的動作和手勢

嗨！
0106_07o
Ⓜ

等待簡訊回覆
0106_08o
Ⓜ

走吧！

**0106_09o**
Ⓢ

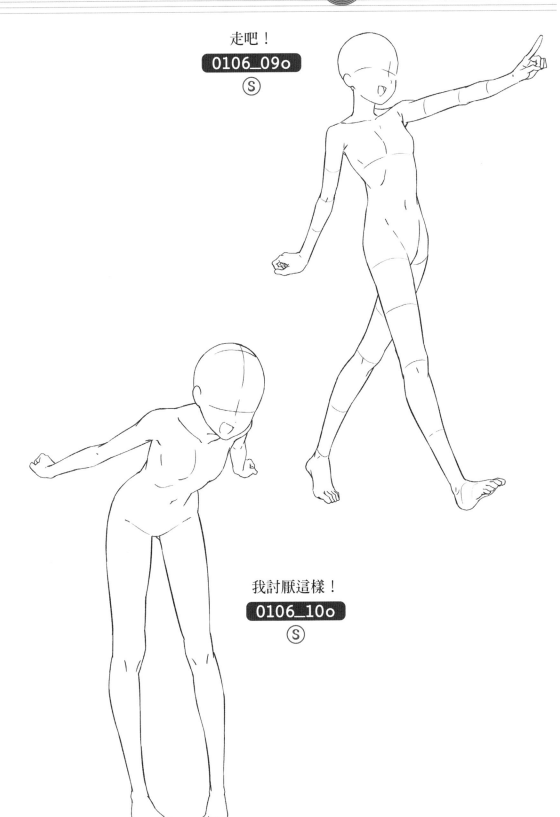

我討厭這樣！

**0106_10o**
Ⓢ

# 06 可愛的動作和手勢

回頭

`0106_11o`

Ⓛ

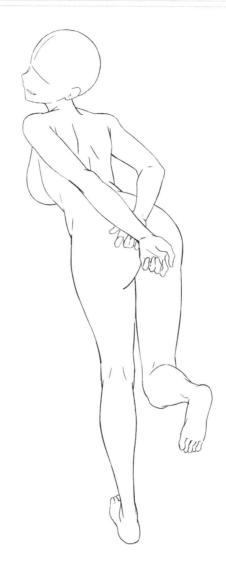

休息

`0106_12o`

Ⓛ

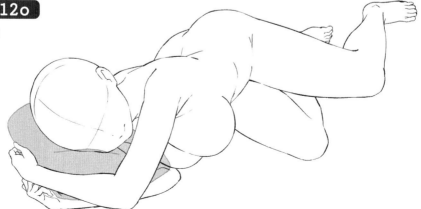

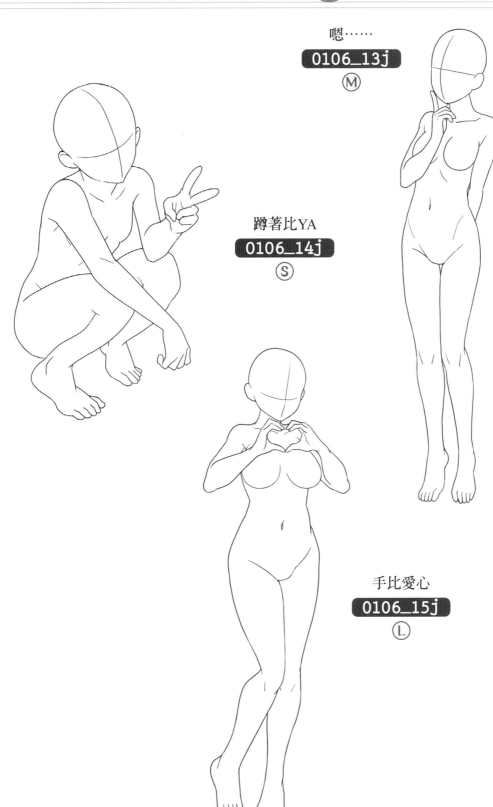

嗯……
**0106_13j**
Ⓜ

蹲著比YA
**0106_14j**
Ⓢ

手比愛心
**0106_15j**
Ⓛ

第 *1* 章｜女孩的基本姿勢

第 *2* 章｜女孩的日常生活

第 *3* 章｜女孩的動態姿勢

# 07 姿勢擺拍與海報構圖

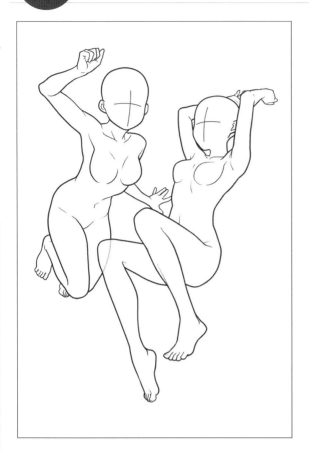

在空中的姿勢

**0107_01c**

Ⓜ&Ⓜ

並肩的姿勢

**0107_02c**

Ⓢ&Ⓜ

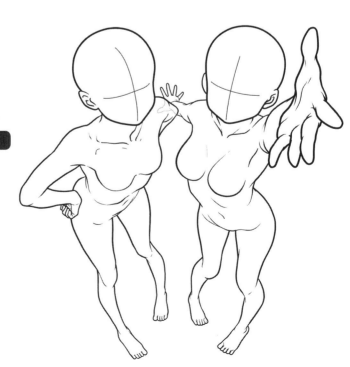

手勾手

**0107_03c**

Ⓜ&Ⓢ

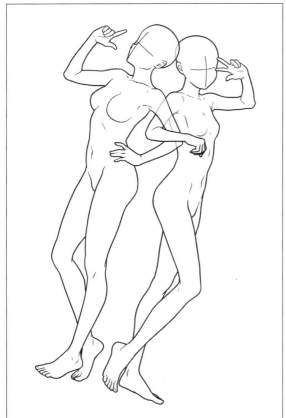

面對面

**0107_04c**

Ⓜ&Ⓛ

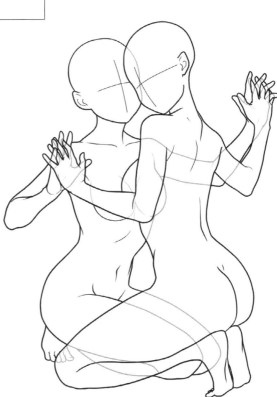

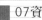
第
*1*
章

女孩的基本姿勢

好友三人組

**0107_05i**

Ⓛ&Ⓜ&Ⓢ

三人的姿勢擺拍

**0107_06o**

Ⓛ&Ⓜ&Ⓢ

P3是中央角色和多種姿勢的組合。

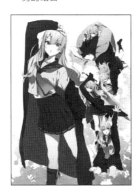

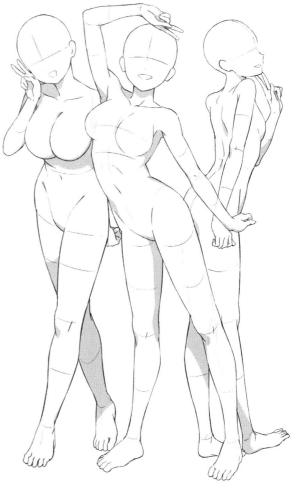

# 女孩的日常生活

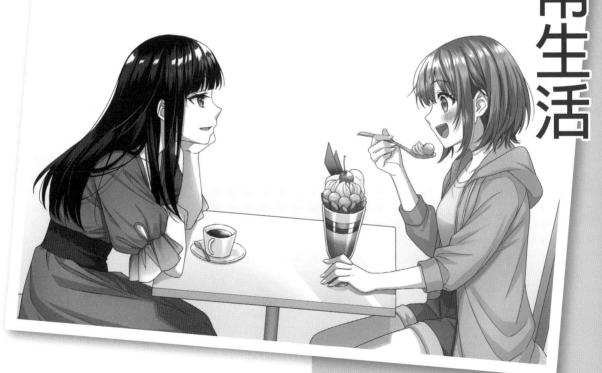

# 01 使用手機

站著用手機1
**0201_01h**
Ⓜ

坐著用手機1
**0201_02j**
Ⓜ

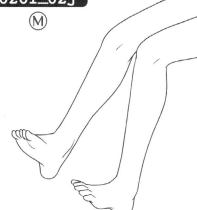

站著用手機2

**0201_03h**

Ⓢ

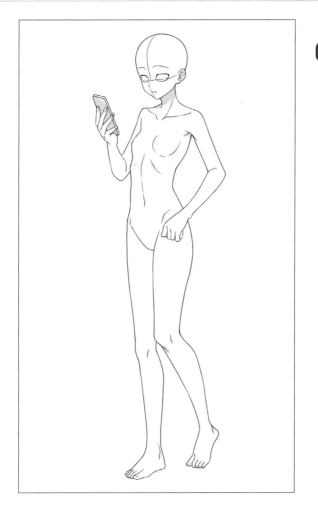

躺著用手機

**0201_04j**

Ⓢ

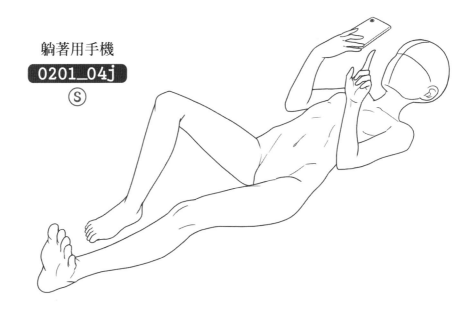

坐著用手機2
**0201_05j**
Ⓛ

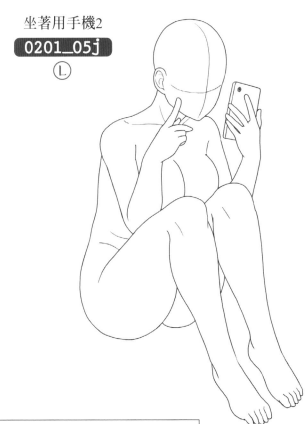

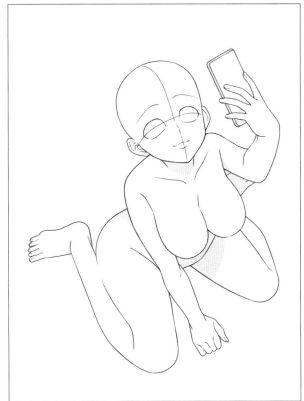

自拍
**0201_06h**
Ⓛ

第 **2** 章 ｜ 女孩的日常生活

思考中

**0202_01j**

Ⓜ

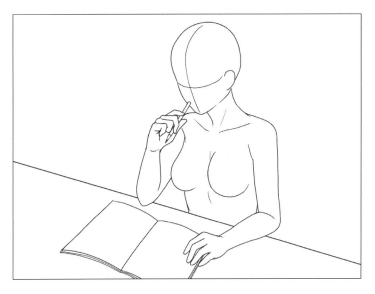

專心繪圖

**0202_02j**

Ⓢ

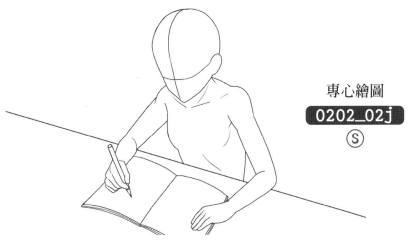

感到疲累

**0202_03j**

Ⓛ

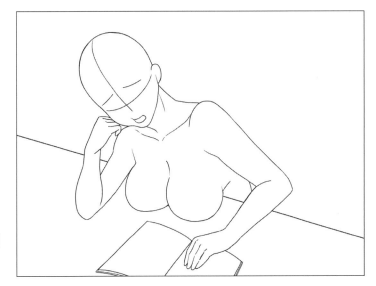

第1章 女孩的基本姿勢

第2章 女孩的日常生活

第3章 女孩的動態姿勢

教學中
**0202_04f**
Ⓢ & Ⓜ

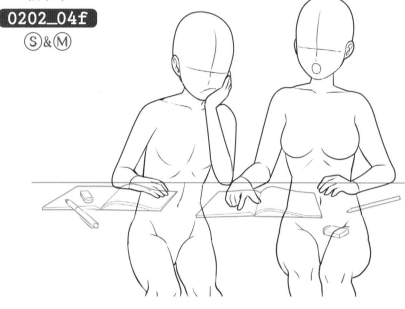

幫別人蓋毛毯
**0202_05f**
Ⓜ & Ⓛ

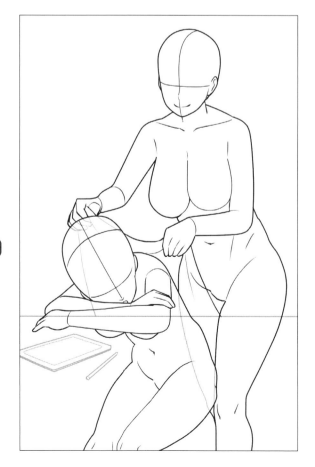

# 03 閱讀

席地閱讀

0203_01c

Ⓜ

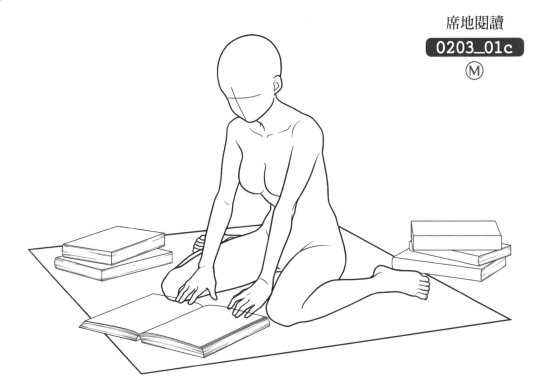

趴著閱讀

0203_02c

Ⓜ

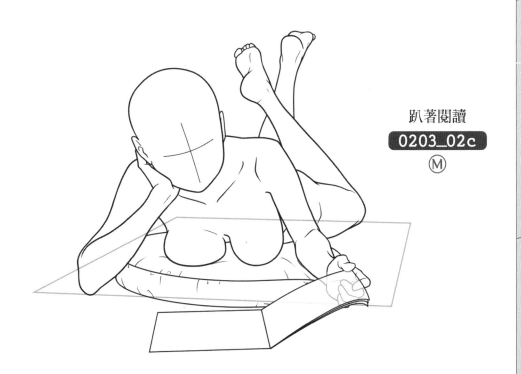

# 03 閱讀

在樹下閱讀

**0203_03c**

Ⓢ

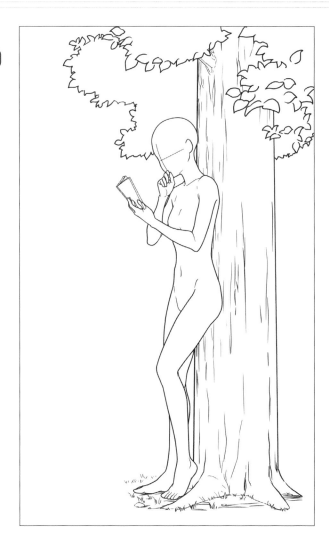

在長椅閱讀

**0203_04c**

Ⓢ

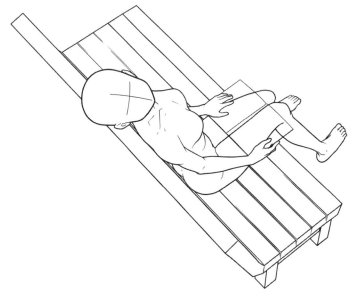

在沙發閱讀

Ⓛ

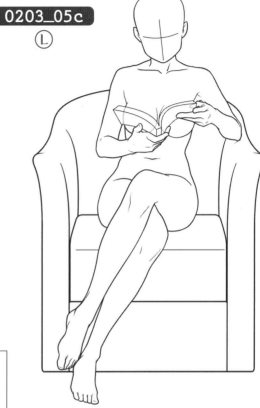

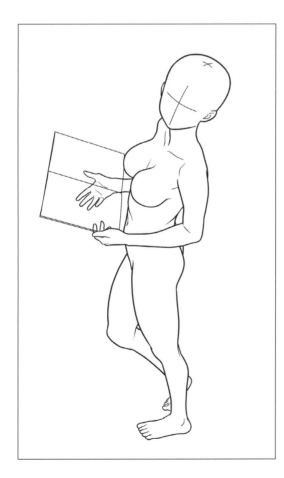

突然往上看

0203_06c

Ⓛ

第1章 女孩的基本姿勢

第2章 女孩的日常生活

第3章 女孩的動態姿勢

# 04 吃東西

吃飯
**0204_01f**
Ⓜ

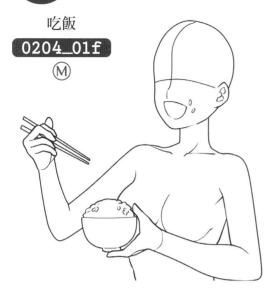

吃三明治
**0204_03f**
Ⓛ

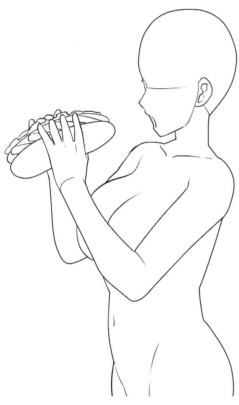

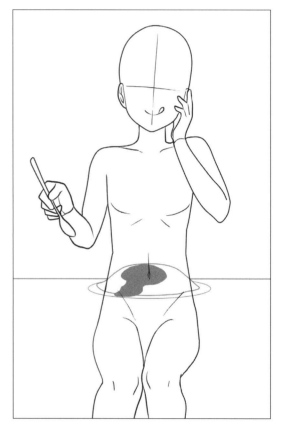

吃蛋包飯
**0204_02f**
Ⓢ

第 *1* 章 女孩的基本姿勢

第 *2* 章 女孩的日常生活

第 *3* 章 女孩的動態姿勢

甜點

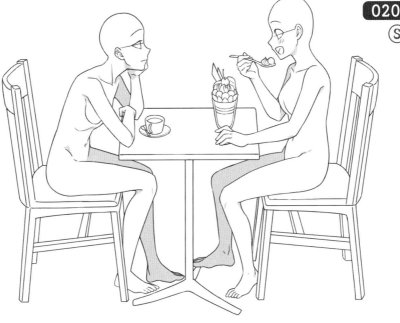

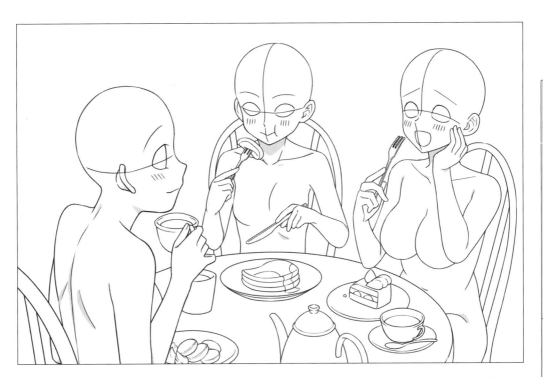

下午茶
0204_05h
M&S&L

# 05 打扮

換衣服1
**0205_01i**
Ⓛ

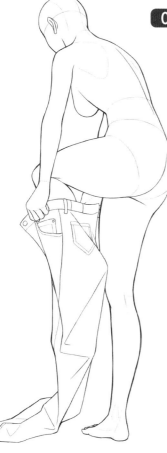

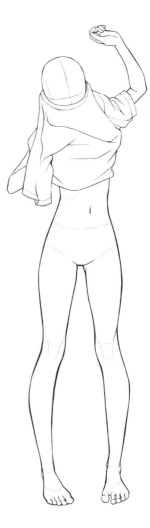

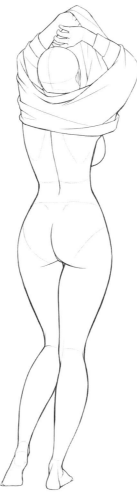

換衣服2
**0205_02i**
Ⓢ

換衣服3
**0205_03i**
Ⓛ

梳頭

0205_04a

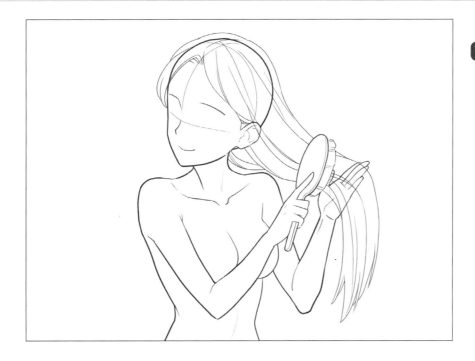

幫別人梳頭

0205_05a

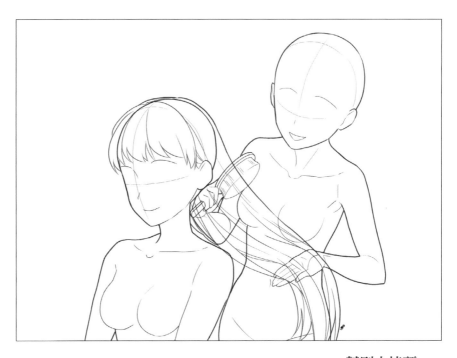

## 05 打扮

綁馬尾
**0205_06a**
Ⓛ

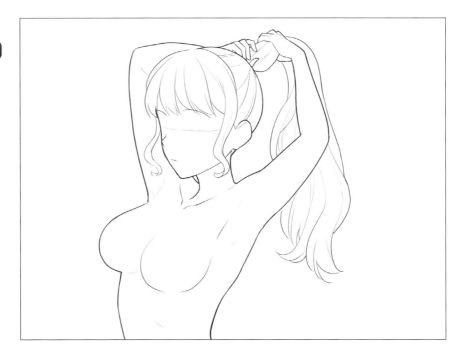

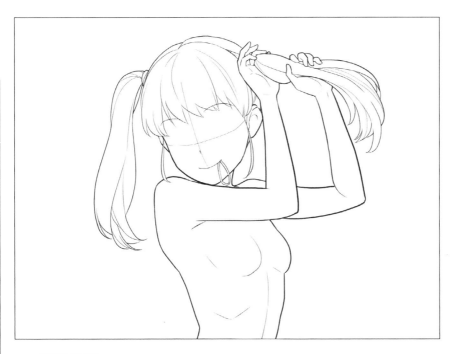

綁雙馬尾
**0205_07a**
Ⓢ

化妝1

M

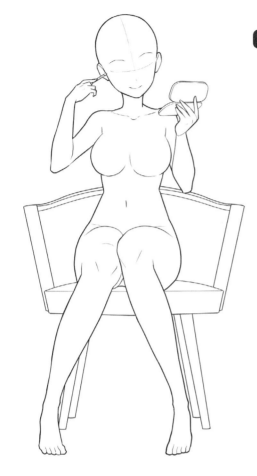

化妝2

0205_09a
L

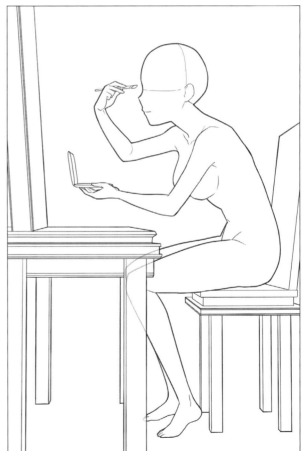

第 *1* 章 女孩的基本姿勢

第 *2* 章 女孩的日常生活

第 *3* 章 女孩的動態姿勢

# 05 打扮

化妝中回頭
**0205_10a**
Ⓢ

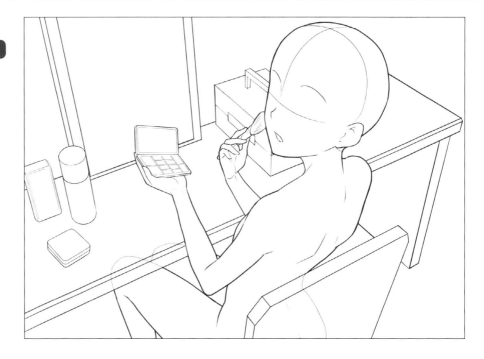

幫別人化妝
**0205_11a**
Ⓛ&Ⓜ

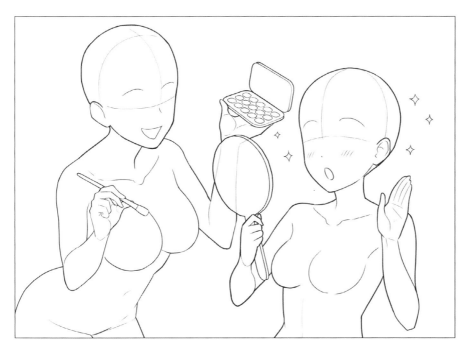

購物
**0206_01a**
Ⓜ

買食物
**0206_02a**
Ⓢ

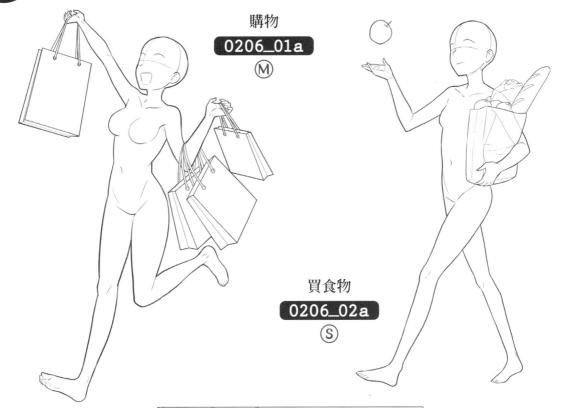

不知該買哪個
**0206_03a**
Ⓛ

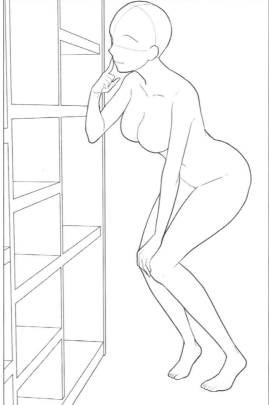

第1章 女孩的基本姿勢

第2章 女孩的日常生活

第3章 女孩的動態姿勢

# 06 外出

找適合的帽子

**0206_04a**

Ⓛ & Ⓢ

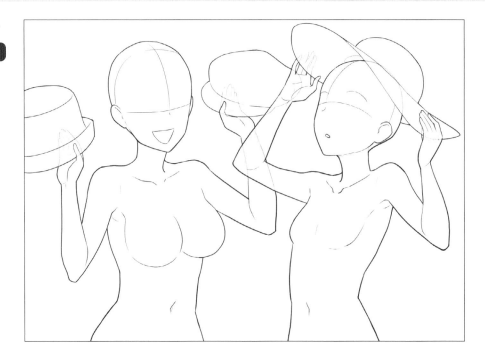

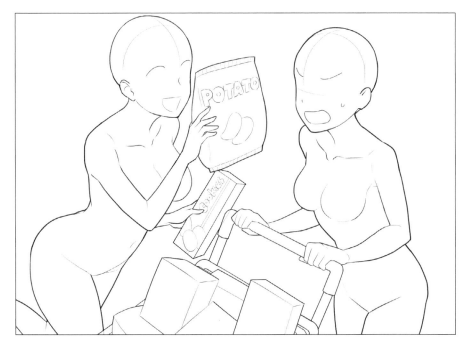

推車購物

**0206_05a**

Ⓛ & Ⓜ

第1章 女孩的基本姿勢

第2章 女孩的日常生活

第3章 女孩的動態姿勢

第 *1* 章 女孩的基本姿勢

第 *2* 章 女孩的日常生活

第 *3* 章 女孩的動態姿勢

在海邊玩樂

**0206_06a**
Ⓜ&Ⓢ

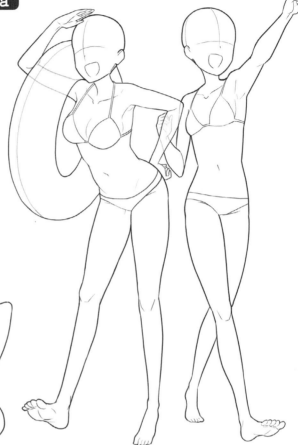

穿泳衣
擺性感姿勢

**0206_07a**
Ⓜ&Ⓛ

## 06 外出

躺在游泳圈漂浮

**0206_08m**

Ⓜ

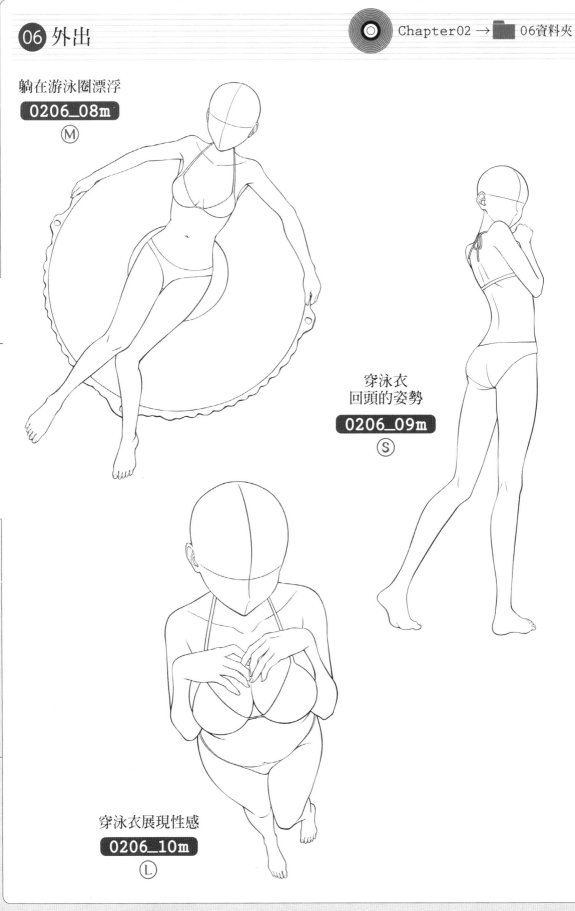

穿泳衣
回頭的姿勢

**0206_09m**

Ⓢ

穿泳衣展現性感

**0206_10m**

Ⓛ

# 07 居家生活

烹飪
**0207_01m**
Ⓜ

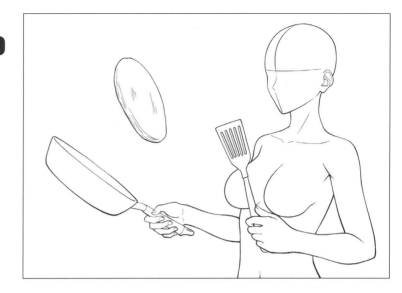

燉煮中
**0207_02m**
Ⓢ

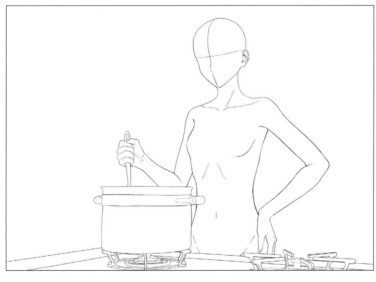

用烤箱烹調
**0207_03m**
Ⓛ

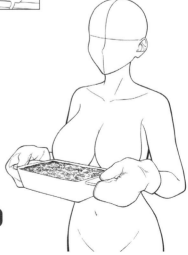

## 07 居家生活

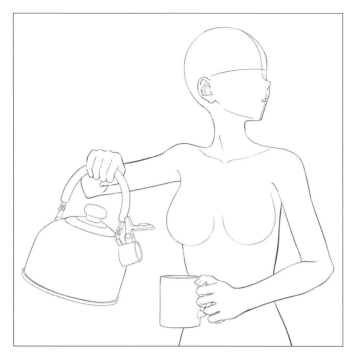

咖啡時刻
**0207_04m**
Ⓜ

手沖咖啡
**0207_05m**
Ⓢ

泡茶
**0207_06m**
Ⓛ

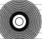

好友談天
**0207_07m**
Ⓛ&Ⓜ

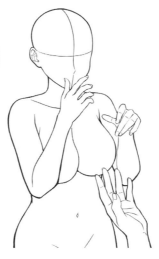

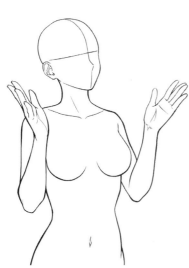
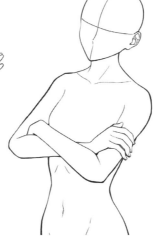

熱烈討論
**0207_08m**
Ⓜ&Ⓢ

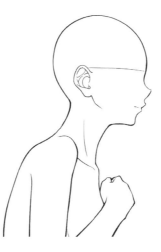
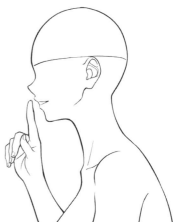

講悄悄話
**0207_09m**
Ⓢ&Ⓛ

# 08 運動

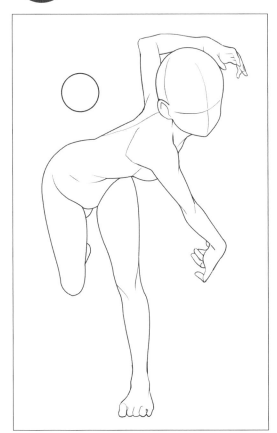

### 棒球1

**0208_01e**

Ⓜ

P5是利用這個姿勢描繪
的插畫範例。

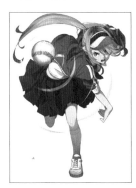

### 棒球2

**0208_02e**

Ⓜ

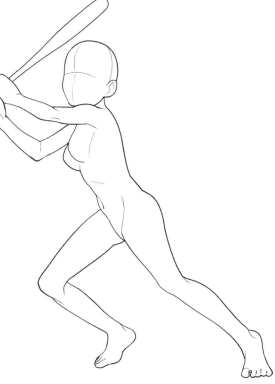

棒球3

**0208_03e**

Ⓢ

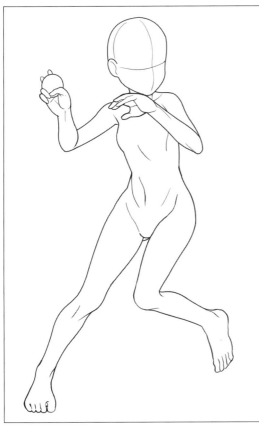

棒球4

**0208_04e**

Ⓢ

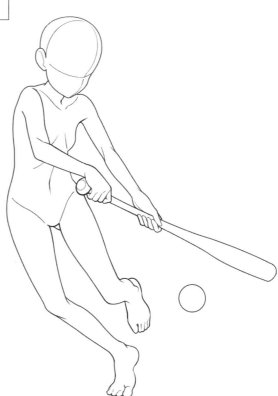

第1章 女孩的基本姿勢

第2章 女孩的日常生活

第3章 女孩的動態姿勢

## 08 運動

棒球5

**0208_05e**

Ⓛ

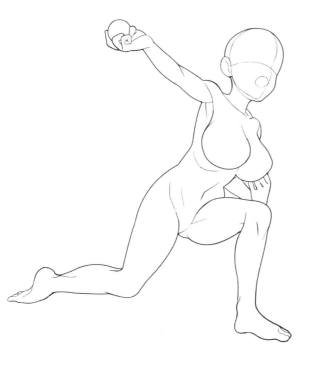

棒球6

**0208_06e**

Ⓛ

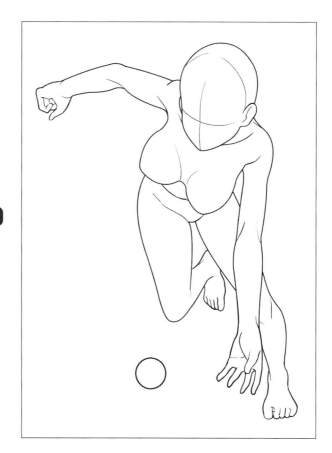

足球1
**0208_07e**
Ⓜ

足球2
**0208_08e**
Ⓢ

足球3
**0208_09e**
Ⓛ

滑雪板1

**0208_10e**

Ⓢ

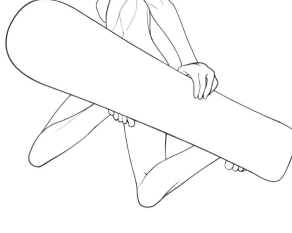

滑雪板2

**0208_11e**

Ⓛ

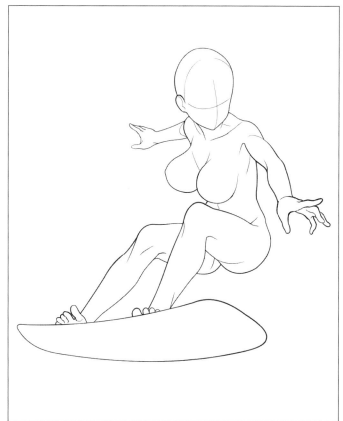

桌球1

**0208_12e**

Ⓢ

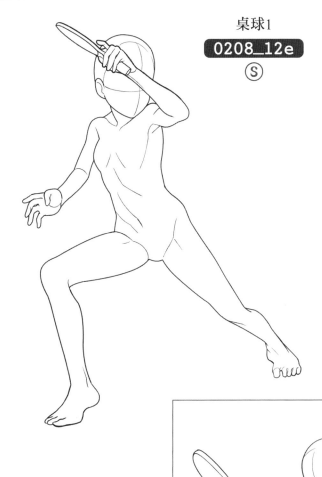

桌球2

**0208_13e**

Ⓜ

排球1

0208_14e

Ⓛ

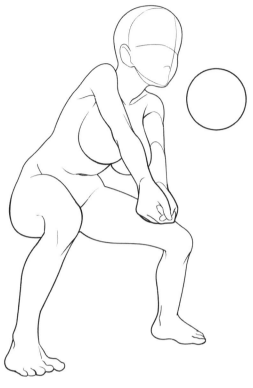

排球2

0208_15e

Ⓜ

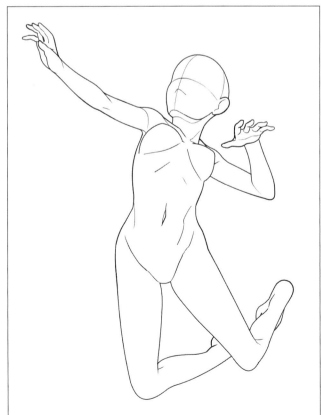

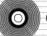

籃球
**0208_16e**
Ⓢ&Ⓜ

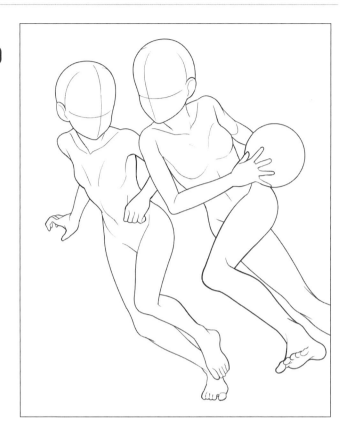

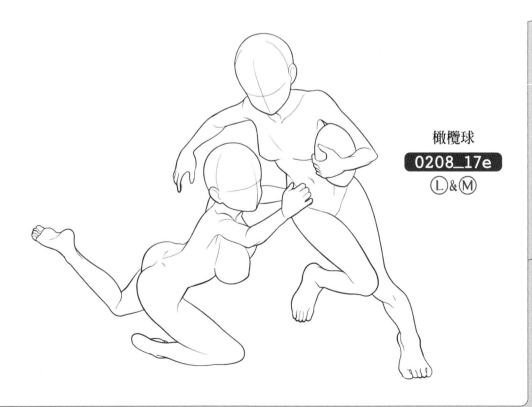

橄欖球
**0208_17e**
Ⓛ&Ⓜ

# 09 其他姿勢

貓咪動作1

**0209_01g**

Ⓜ

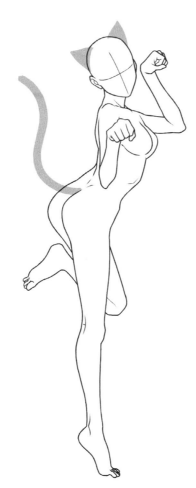

貓咪動作2

**0209_02g**

Ⓜ

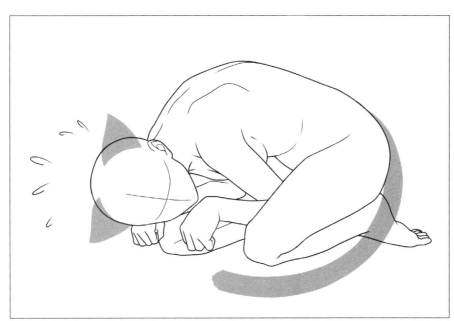

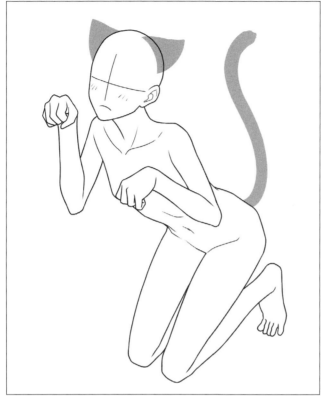

貓咪動作3

**0209_03g**

Ⓢ

貓咪動作4

**0209_04g**

Ⓢ

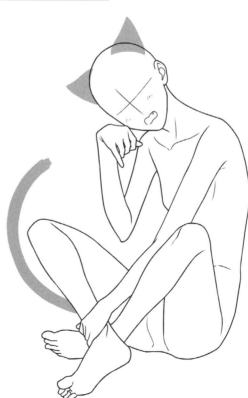

第*1*章｜女孩的基本姿勢

第*2*章｜女孩的日常生活

第*3*章｜女孩的動態姿勢

貓咪動作5

**0209_05g**

Ⓛ

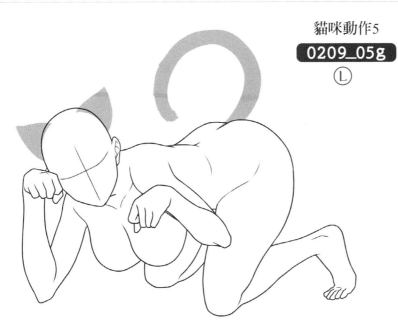

貓咪動作6

**0209_06g**

Ⓛ

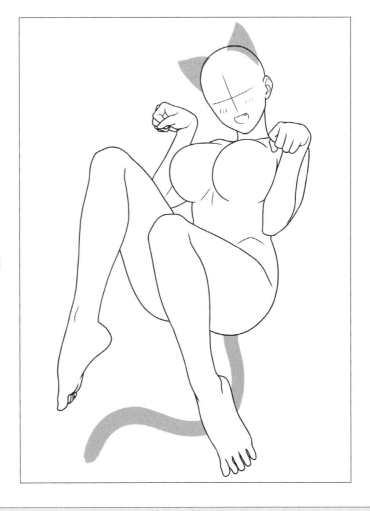

服務生1

0209_07a

Ⓜ

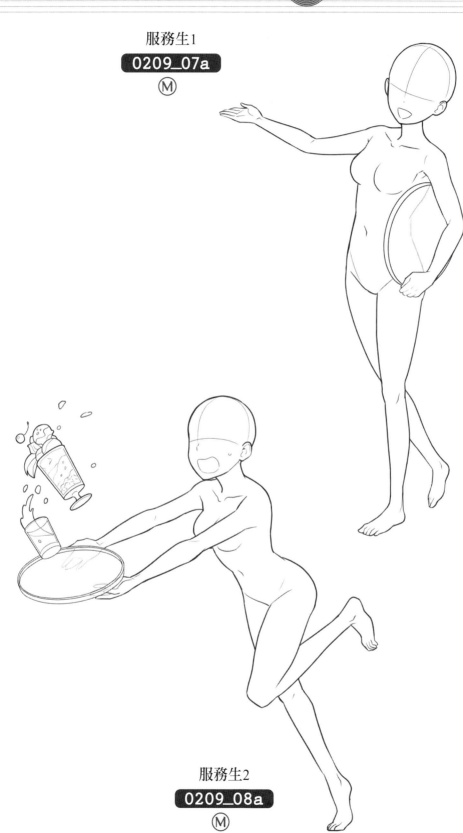

服務生2

0209_08a

Ⓜ

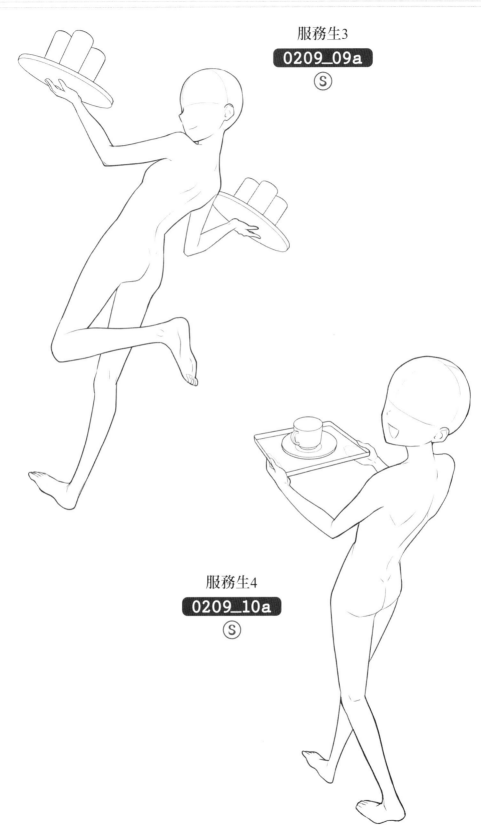

服務生3

**0209_09a**

Ⓢ

服務生4

**0209_10a**

Ⓢ

 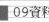
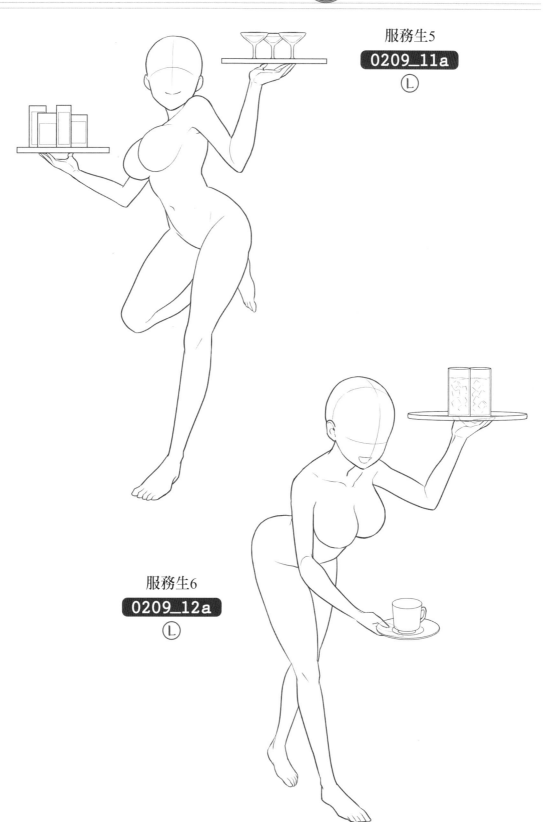

服務生5

0209_11a

Ⓛ

服務生6

0209_12a

Ⓛ

第1章 女孩的基本姿勢

第2章 女孩的日常生活

第3章 女孩的動態姿勢

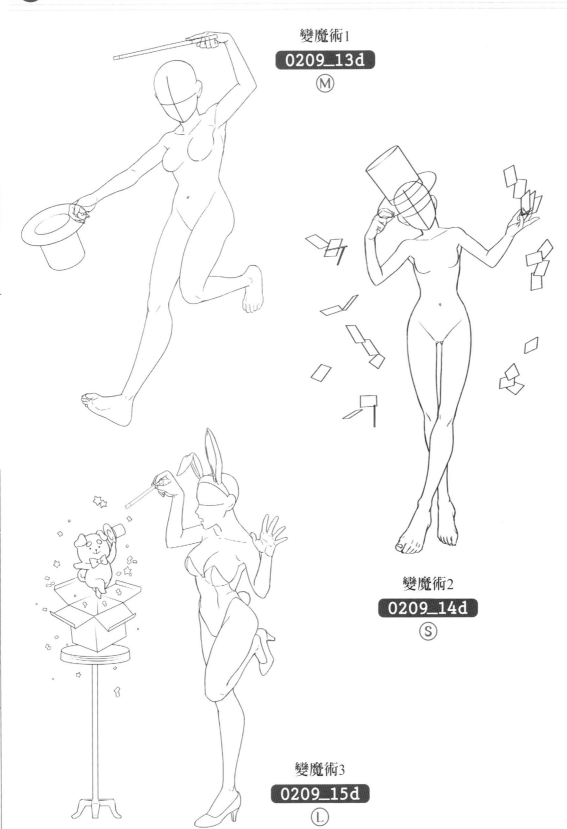

變魔術1

**0209_13d**

Ⓜ

變魔術2

**0209_14d**

Ⓢ

變魔術3

**0209_15d**

Ⓛ

 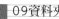
第 *1* 章　女孩的基本姿勢

第 *2* 章　女孩的日常生活

第 *3* 章　女孩的動態姿勢

抱玩偶1

**0209_16c**

Ⓜ

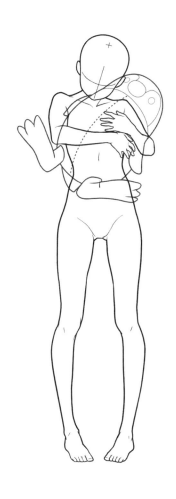

抱玩偶2

**0209_17c**

Ⓢ

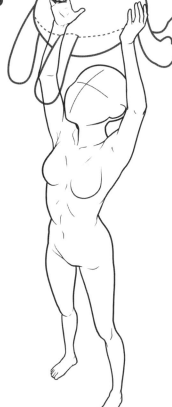

抱玩偶3

**0209_18c**

Ⓛ

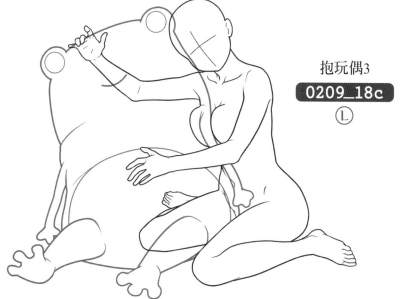

## 09 其他姿勢

戴眼鏡1
**0209_19m**
Ⓜ

戴眼鏡2
**0209_20m**
Ⓢ

摘眼鏡
**0209_21m**
Ⓛ

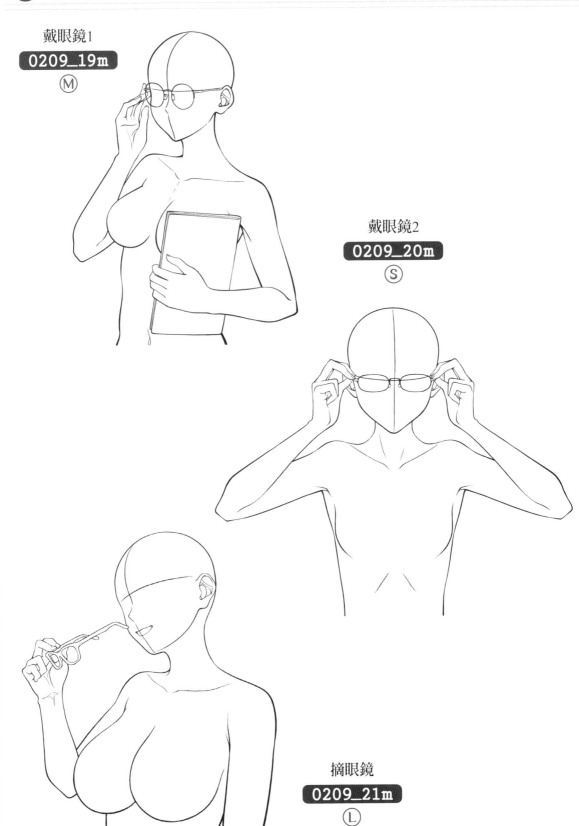

撑傘

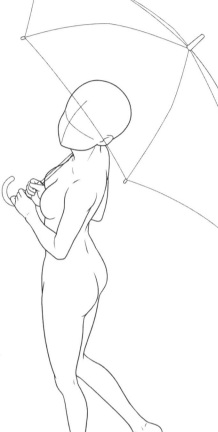

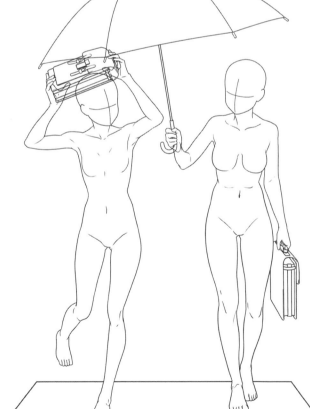

幫人撑傘
0209_23c
S & M

# 女孩與姿勢

配合女孩的個性和體型變化姿勢吧！
這次大概介紹 2 個要領。

## 利用身體曲線描繪出不同的姿勢

柔美可愛的姿勢要像A圖一樣，留意要描繪出凹背曲線。建議手肘
和膝蓋的關節都要貼近身體。
強悍帥氣的姿勢要像B圖一樣，描繪成姿勢挺立不凹背的樣子。體
幹的腹部稍微彎曲，手肘和膝蓋的關節稍微遠離身體也很有效。

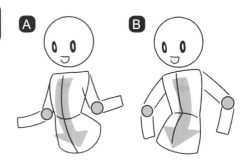

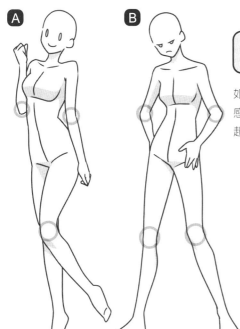

## 配合角色體型和個性挑選姿勢

如A圖般的凹背姿勢可以突顯豐滿的胸部和臀部，適合用於想加深性
感形象的時候。如B圖般未凹背的挺立姿勢不會突顯胸部和臀部，比
起性感，更適合表現個性酷帥的角色。

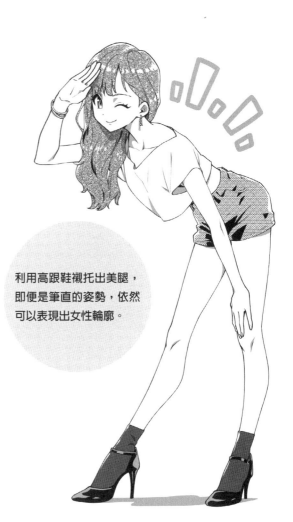

利用高跟鞋襯托出美腿，
即便是筆直的姿勢，依然
可以表現出女性輪廓。

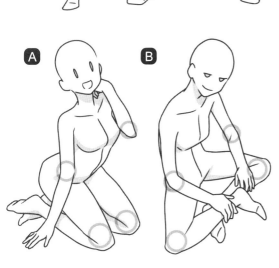

即便是坐姿，只要在姿勢描繪留意到讓身形呈
現「曲線」或「直線」，同樣可以描繪出不同
的樣子。

# 女孩的動態姿勢

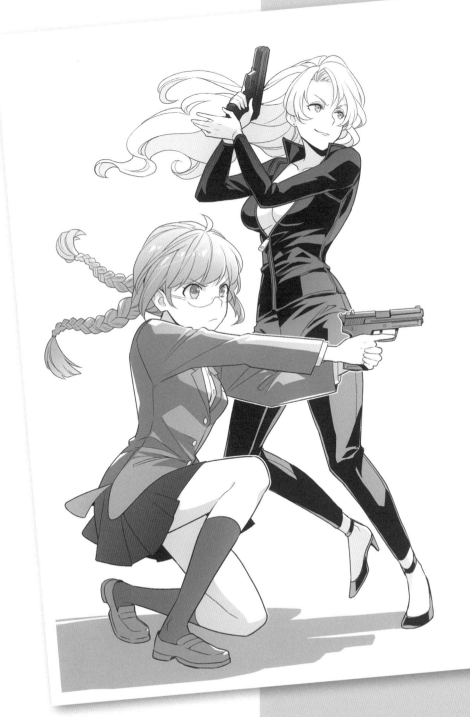

# 01 基本動態姿勢

### 跳躍1

**0301_01k**

Ⓜ

P2是利用這個姿勢描繪的插畫範例。

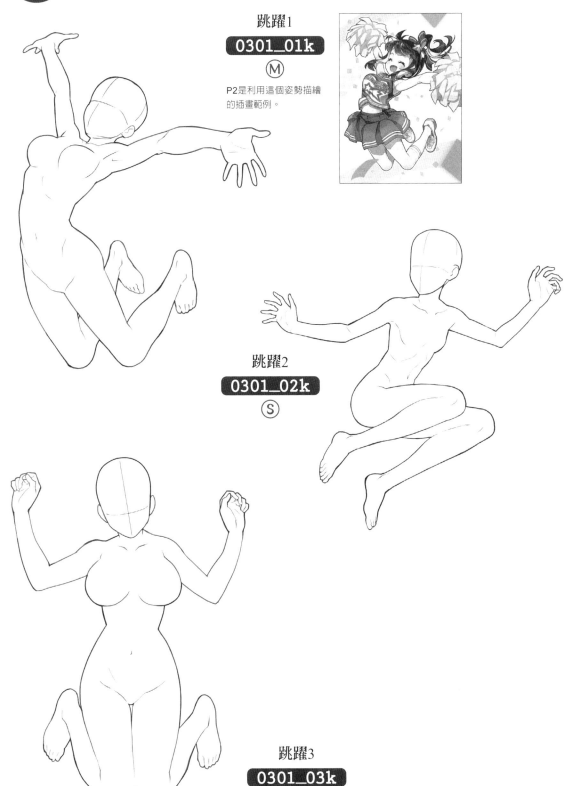

### 跳躍2

**0301_02k**

Ⓢ

### 跳躍3

**0301_03k**

Ⓛ

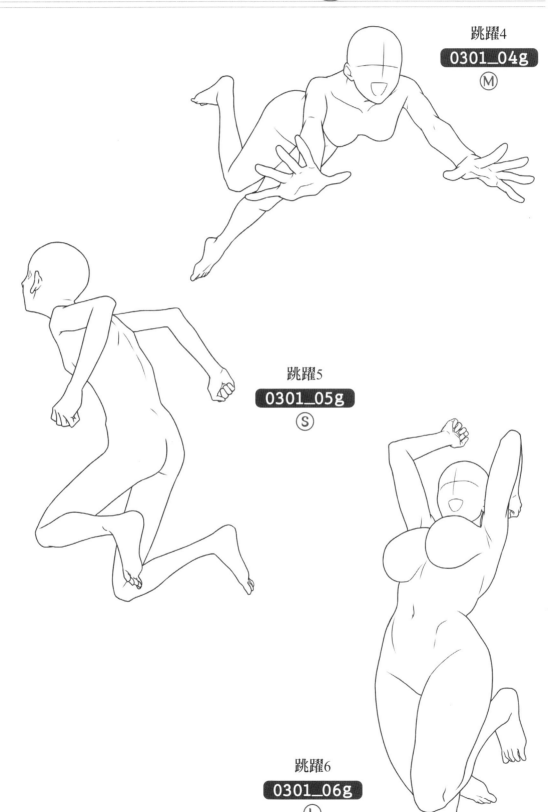

跳躍4

**0301_04g**

Ⓜ

跳躍5

**0301_05g**

Ⓢ

跳躍6

**0301_06g**

Ⓛ

## 01 基本動態姿勢

衝刺1

**0301_07k**

Ⓜ

衝刺2

**0301_08k**

Ⓢ

衝刺3

**0301_09k**

Ⓛ

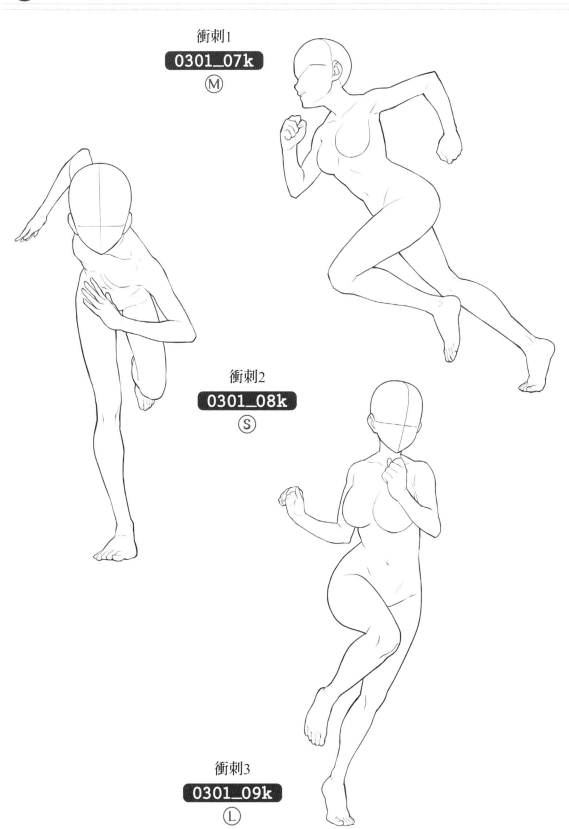

 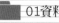

賽跑1

**0301_10n**

Ⓛ & Ⓜ

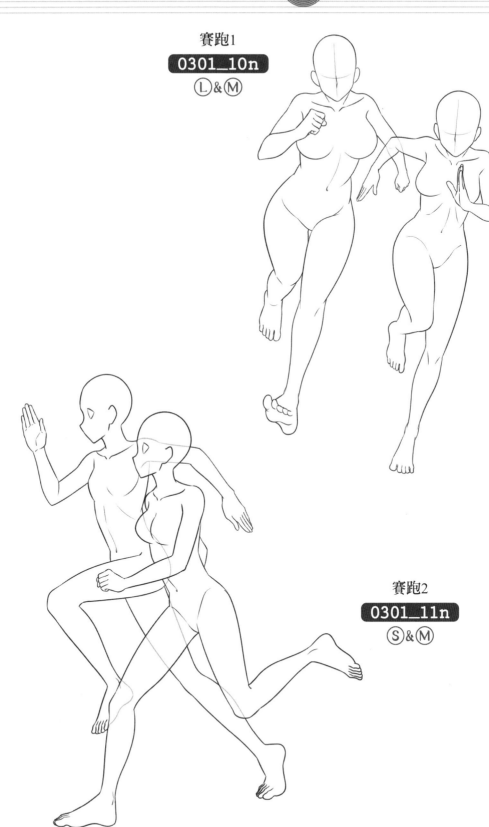

賽跑2

**0301_11n**

Ⓢ & Ⓜ

第 *1* 章 │ 女孩的基本姿勢

第 *2* 章 │ 女孩的日常生活

第 *3* 章 │ 女孩的動態姿勢

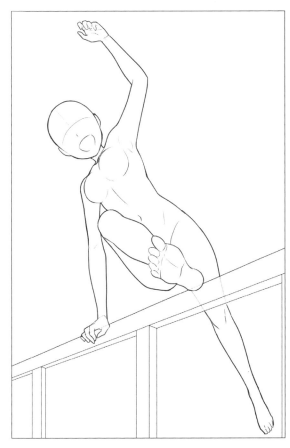

跑酷（翻牆）1

**0301_12a**

Ⓜ

跑酷（翻牆）2

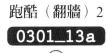

Ⓜ

第3章 女孩的動態姿勢

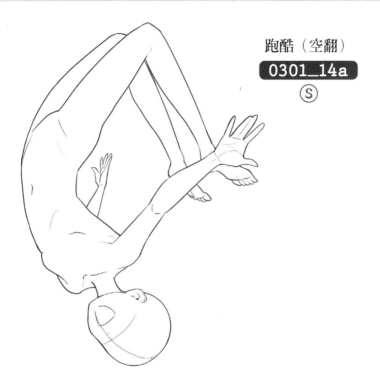

跑酷（空翻）
**0301_14a**
Ⓢ

跑酷（翻越）1
**0301_15a**
Ⓢ

## 01 基本動態姿勢

跑酷（翻越）2

**0301_16a**

Ⓛ

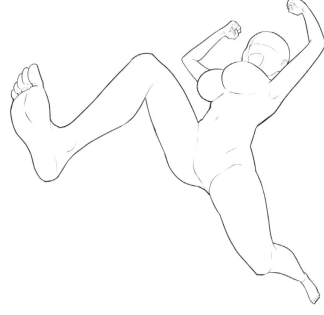

跑酷（翻越）3

**0301_17a**

Ⓛ

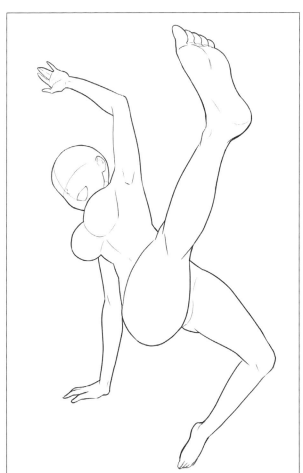

空中姿勢1

**0301_18o**

Ⓜ

空中姿勢2

**0301_19o**

Ⓢ

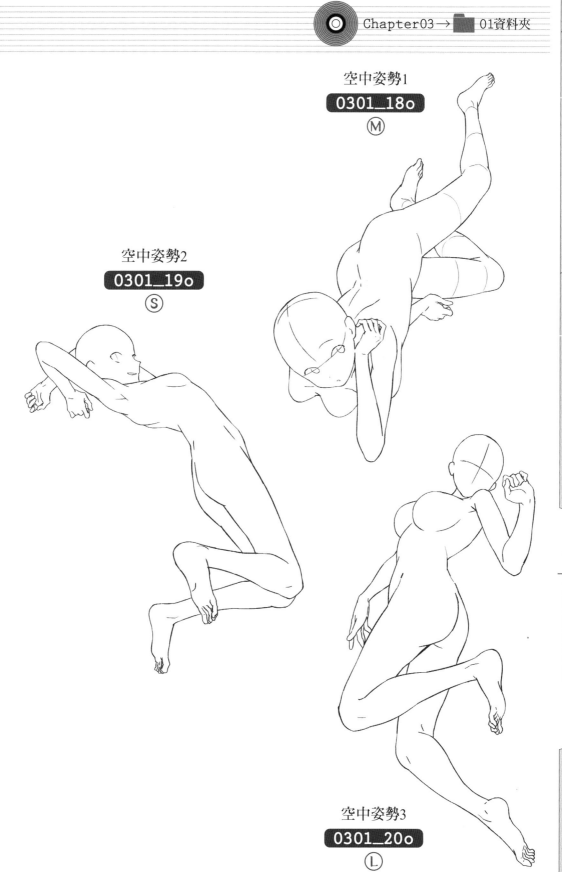

空中姿勢3

**0301_20o**

Ⓛ

第1章　女孩的基本姿勢

第2章　女孩的日常生活

第3章　女孩的動態姿勢

## 01 基本動態姿勢

雙人空中姿勢1

**0301_21o**

Ⓢ&Ⓜ

雙人空中姿勢2

**0301_22o**

Ⓜ&Ⓛ

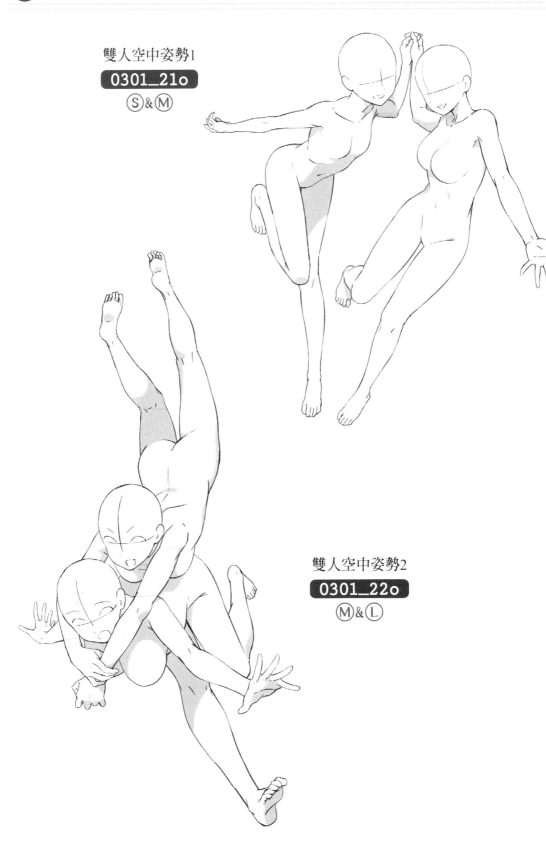

跌倒1

0301_23g

Ⓜ

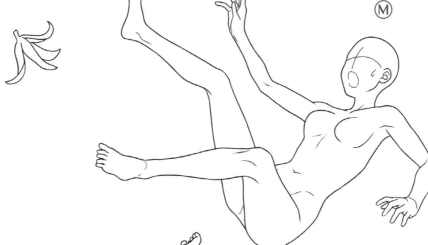

跌倒2

0301_24g

Ⓢ

跌倒3

0301_25g

Ⓛ

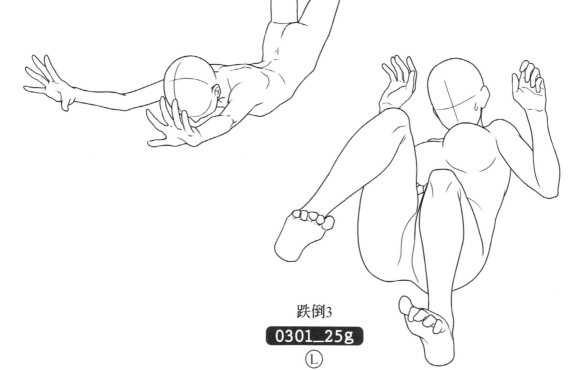

第1章 女孩的基本姿勢

第2章 女孩的日常生活

第3章 女孩的動態姿勢

# 02 武打動作

揮拳
（空中揮下）

**0302_01a**

Ⓜ

快速揮拳

**0302_02a**

Ⓢ

直拳1

**0302_03a**

Ⓛ

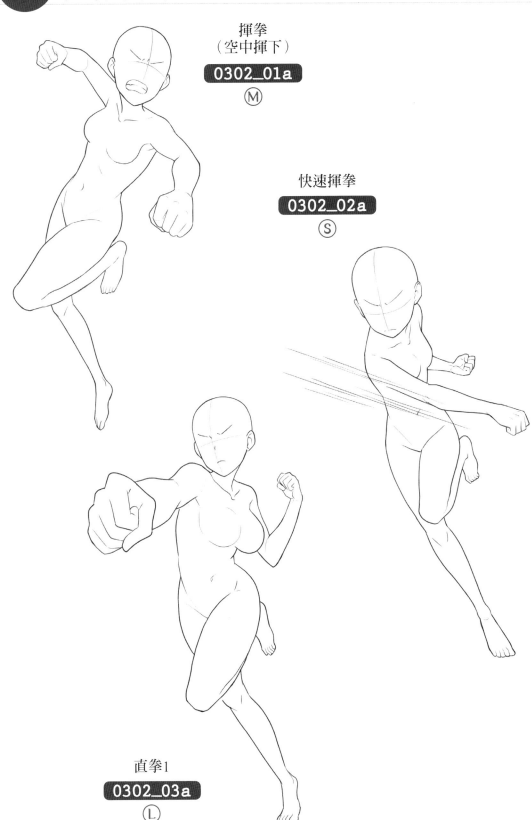

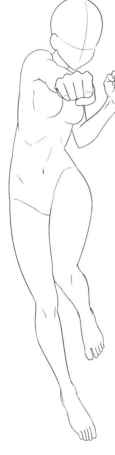

直拳2

**0302_04n**

Ⓜ

P4是利用這個姿勢描繪
的插畫範例。

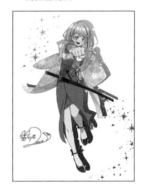

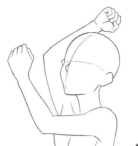

捶打

**0302_05n**

Ⓢ

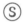

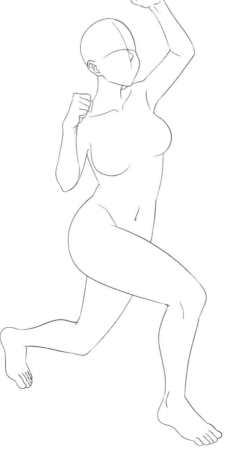

上勾拳

**0302_06n**

Ⓛ

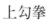

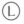

第 *1* 章 ｜ 女孩的基本姿勢

第 *2* 章 ｜ 女孩的日常生活

第 *3* 章 ｜ 女孩的動態姿勢

## 02 武打動作

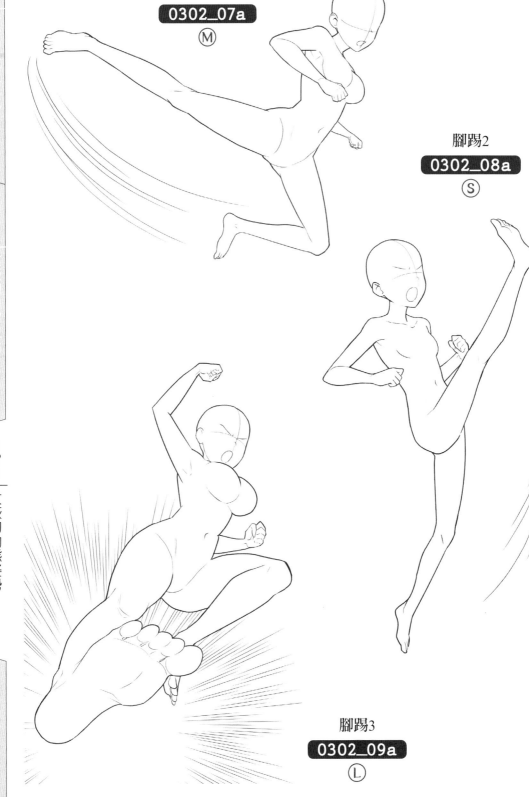

腳踢1
**0302_07a**
Ⓜ

腳踢2
**0302_08a**
Ⓢ

腳踢3
**0302_09a**
Ⓛ

第1章 女孩的基本姿勢

第2章 女孩的日常生活

第3章 女孩的動態姿勢

腳踢4

**0302_10k**

Ⓜ

腳踢5

**0302_11k**

Ⓢ

腳踢6

**0302_12k**

Ⓛ

## 02 武打動作

肘擊
（手肘攻擊）

**0302_131**

Ⓢ&Ⓢ

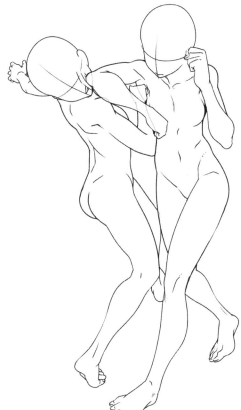

勾拳

**0302_141**

Ⓛ&Ⓛ

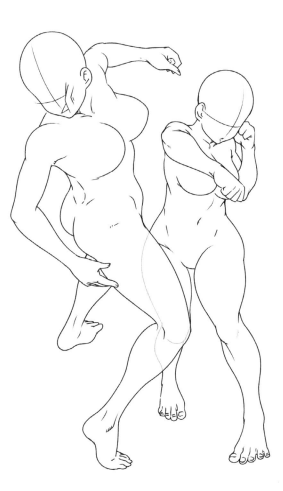

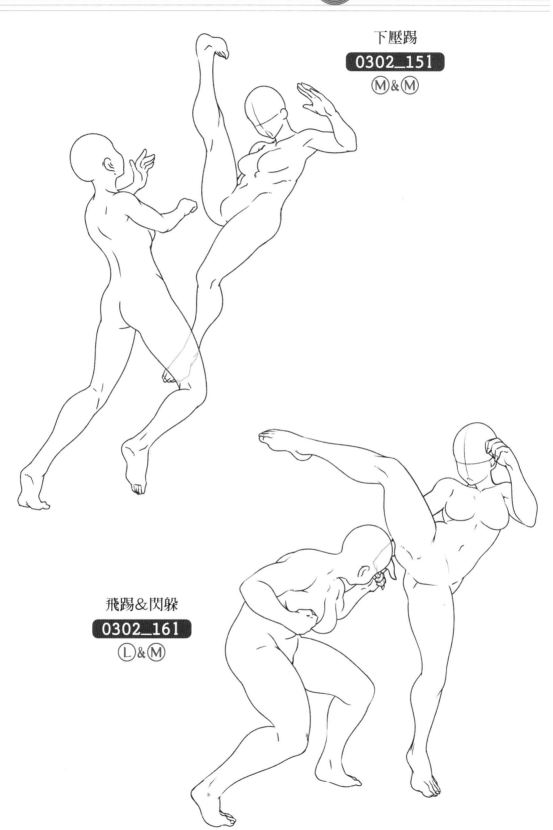

下壓踢

0302_151

Ⓜ&Ⓜ

飛踢&閃躲

0302_161

Ⓛ&Ⓜ

第1章 女孩的基本姿勢

第2章 女孩的日常生活

第3章 女孩的動態姿勢

## 02 武打動作

眼鏡蛇纏身固定

**0302_171**

Ⓛ & Ⓛ

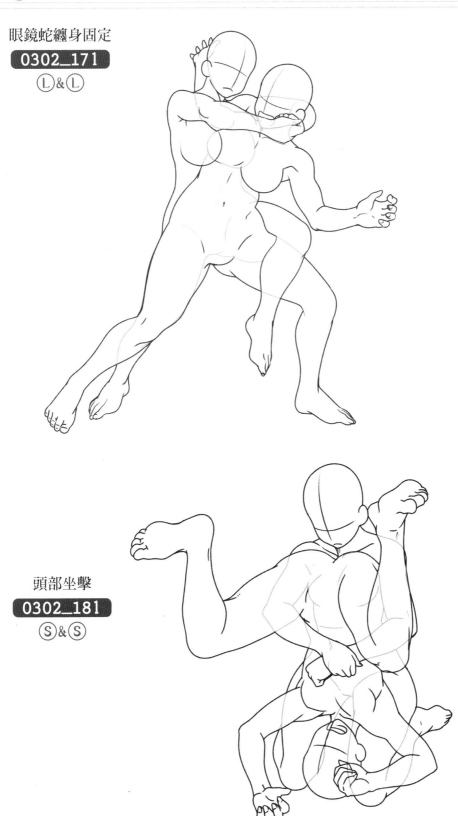

頭部坐擊

**0302_181**

Ⓢ & Ⓢ

第1章　女孩的基本姿勢

第2章　女孩的日常生活

第3章　女孩的動態姿勢

德國式拱橋背摔

0302_191

Ⓜ&Ⓜ

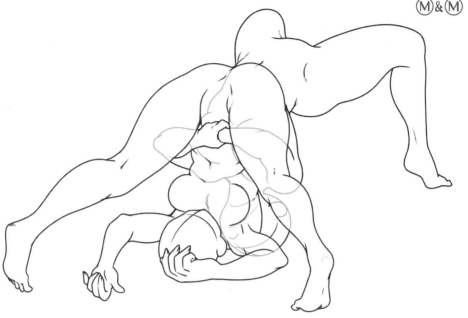

波士頓蟹式固定

0302_201

Ⓜ&Ⓛ

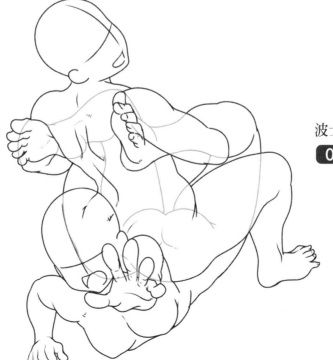

# 03 武器與奇幻

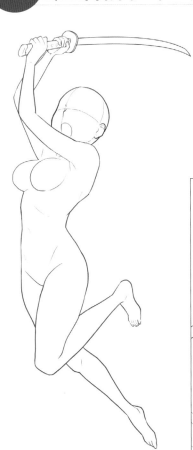

日本刀1
**0303_01a**
Ⓜ

日本刀2
**0303_02a**
Ⓢ

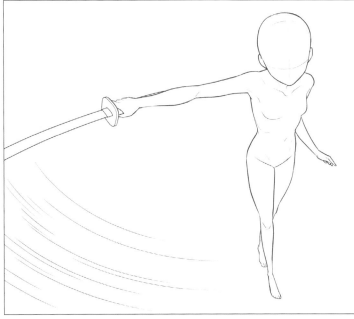

日本刀3
**0303_03a**
Ⓛ

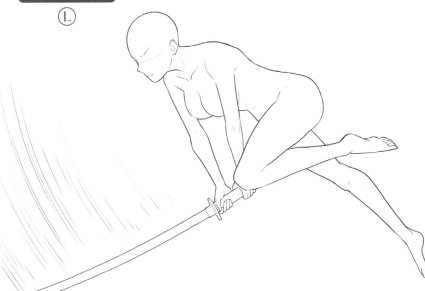

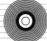 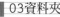
日本刀4

**0303_04a**

Ⓜ

日本刀5

**0303_05a**

Ⓢ

日本刀6

**0303_06a**

Ⓛ

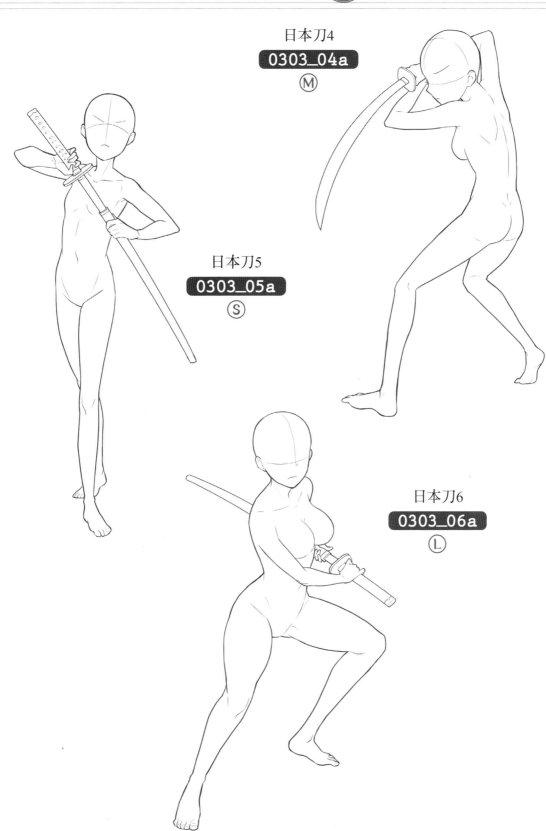

第*1*章 女孩的基本姿勢

第*2*章 女孩的日常生活

第*3*章 女孩的動態姿勢

# 03 武器與奇幻

持刀狂奔
**0303_07g**
Ⓜ

揮刀狂奔
**0303_08g**
Ⓢ

迎面挑戰
**0303_09g**
Ⓛ

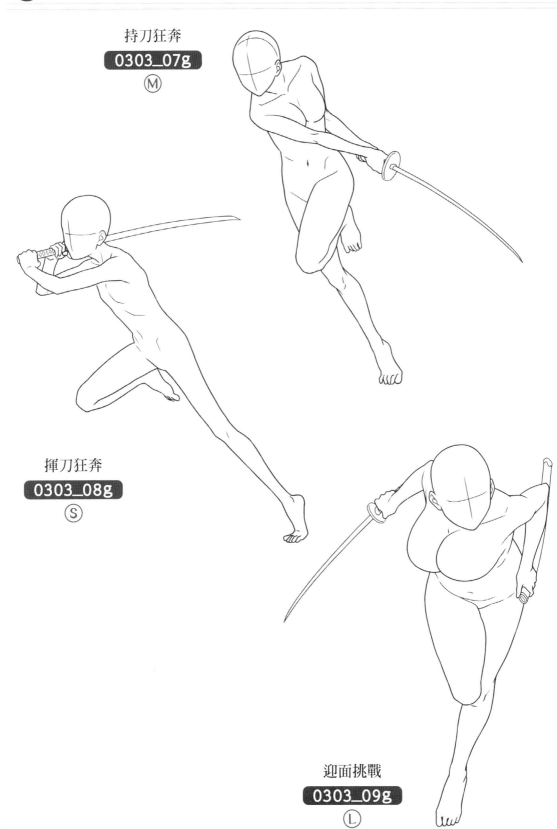

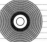 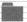
持刀並肩作戰

0303_10a
Ⓜ&Ⓜ

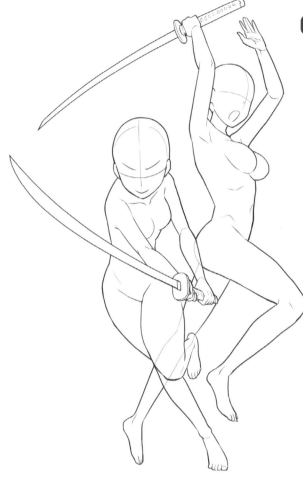

持槍並肩作戰

0303_11a
Ⓢ&Ⓛ

P127是利用這個姿勢描繪的插畫範例。

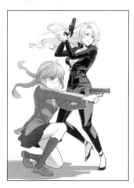

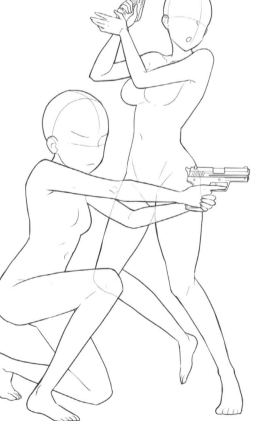

第1章 女孩的基本姿勢

第2章 女孩的日常生活

第3章 女孩的動態姿勢

## 03 武器與奇幻

持槍狙擊1

**0303_12n**

Ⓜ

持槍狙擊2

**0303_13n**

Ⓢ

起身狙擊

**0303_14n**

Ⓛ

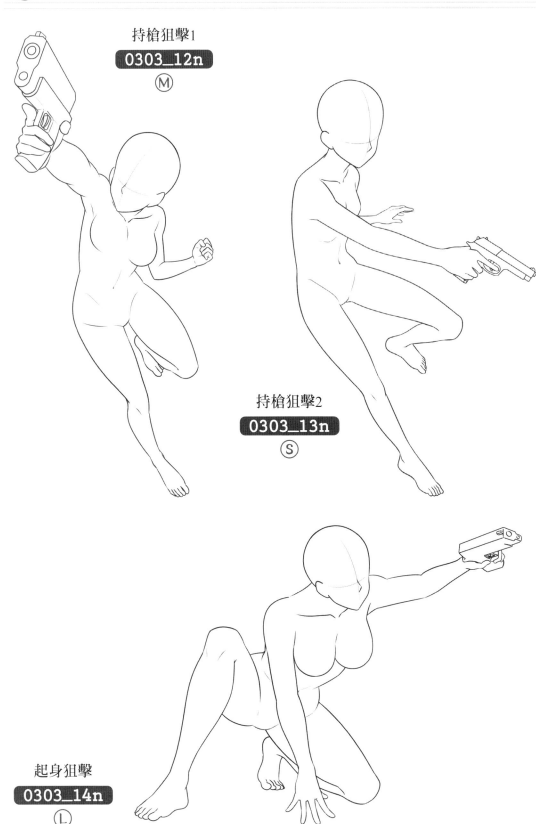

手持雙槍
**0303_15o**
Ⓢ

手持巨劍
**0303_16o**
Ⓜ

手持電鋸
**0303_17o**
Ⓛ

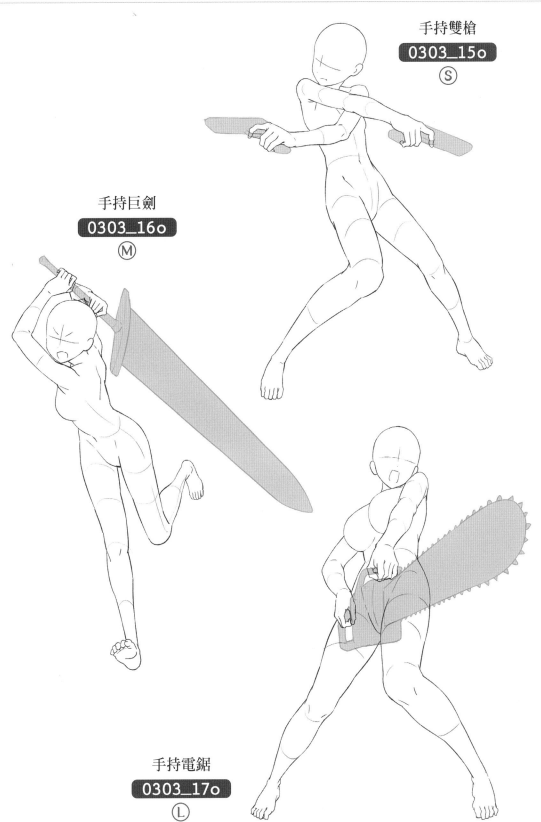

## 03 武器與奇幻

手裡劍
**0303_18o**
Ⓢ

拐棍
**0303_19o**
Ⓜ

火箭筒
**0303_20o**
Ⓛ

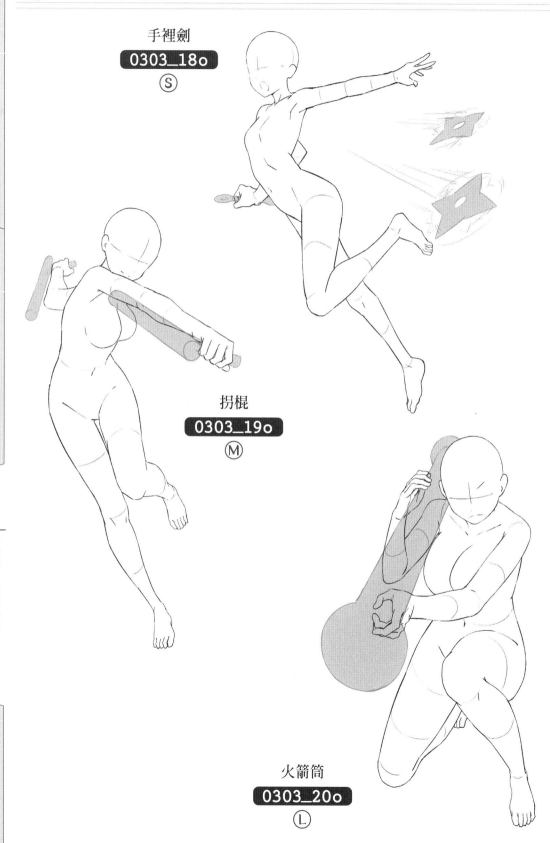

第1章 女孩的基本姿勢

第2章 女孩的日常生活

第3章 女孩的動態姿勢

魔杖
0303_21d
M

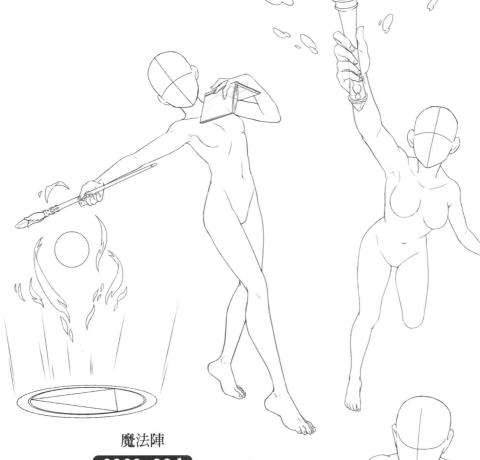

魔法陣
0303_22d
S

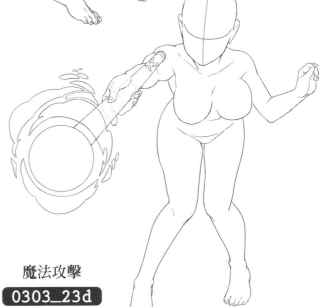

魔法攻擊
0303_23d
L

能量波

**0303_24n**

Ⓜ

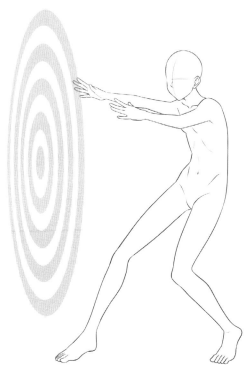

防禦

**0303_25n**

Ⓢ

能量球

**0303_26n**

Ⓛ

# 試著在體型添加「對比」元素！

基本上纖瘦體型就是要畫出「苗條纖細」、豐腴體型就是要畫出「有肉和有分量」。然而其實有些部分要對比描繪。讓我們一起看看有哪些重點。

## 對比描繪添加變化

纖瘦體型的身體及手腳要描繪成修長的樣子，但是關節部分最好描繪成稍微凸出的明顯輪廓，才能展現有曲線起伏的身形。將手和頭畫得較大一些，就能凸顯出纖瘦的身形。

豐腴體型的身體和手腳要描繪成較有分量的樣子，但是關節部分要避免凸出並且往內縮，才能為身形添加曲線變化。將手和頭畫得較小一些，就能凸顯出豐腴的身形。

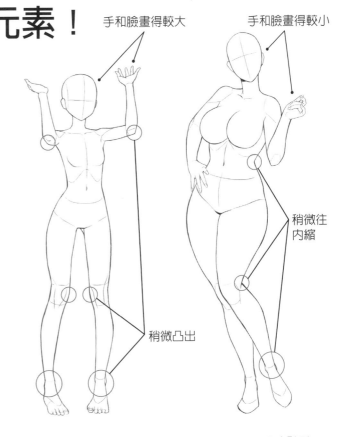

手和臉畫得較大

手和臉畫得較小

稍微往內縮

稍微凸出

## 服飾最好也添加對比元素

若幫纖瘦的女孩搭配較寬大的衣服、帽子或包包，反而可以凸顯出纖瘦的體型。若幫豐腴的女孩搭配貼身衣服和髮型、較小的配件，反而可以凸顯出豐腴的體型。並不是所有的衣服配件都要描繪成相反的對比元素，只要添加幾樣就可以大大襯托出角色的魅力。

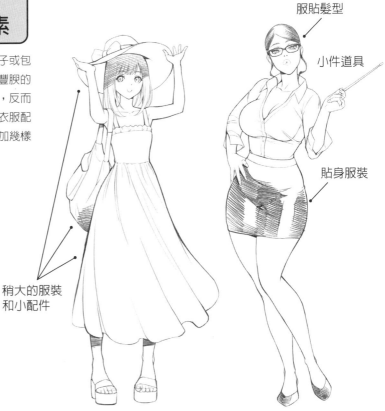

服貼髮型

小件道具

貼身服裝

稍大的服裝和小配件

# 插畫家介紹

請參考本書姿勢插畫檔名的最後一個字，從最後一個英文字，可得知負責繪製的插畫家。

0000_00a → 繪圖的插畫家

**K.HARUKA**
ケイ ハルカ

姿勢插畫的監修與解說（P12～20、P22～41）的撰寫
既是專門學校的講師，也是文化教室的老師，同時還從事漫畫與插畫的工作，生活完全投注在自己喜歡的興趣中。
pixivID：168724　Twitter：@haruharu_san

 a
二尋鴇彥
ふたひろときひこ

描繪插畫和漫畫的自由工作者，作品包括兒童閱讀的書籍、歷史書籍和繪畫技法書等。
pixivID：1804406　Twitter：@futahiro

b
29
にく

遊戲公司的2D和3D設計師，上班或假日睡前只要有空就會描繪女孩插畫。
Twitter：@831_igaide

c
GENMAI＊ACE鈴木
すずき

蘋果阿宅，曾從事平面設計、描繪插畫、偶爾畫漫畫。著作有「手と足の描き方基本レッスン（玄光社）」等實用書，還畫過很多遊戲等。
pixivID：35081957　Twitter：@ACE_Genmai

d
高田悠希
たか た ゆき

以關西為活動範圍，從事作家與講師的工作。負責電子雜誌『ＡＡの女』的連載。以創作為主軸天天特訓中，喜歡描繪生物的各種面貌。認為開心持續繪畫是最能讓自己進步的動力，希望大家都能開心畫畫。
pixivID：2084624　Twitter：@TaKaTa_manga

e
kazue

相當自由的插畫家，主要工作為遊戲角色設計與創作，超級熱愛職業棒球。
Twitter：@kazue1000

f
安田 昴
やす だ すばる

接受各種挑戰的自由插畫家。
HP：http://danhai.sakura.ne.jp/index2.html
pixivID：1584410　Twitter：@yasubaru0

g
梅田IRUKA
うめ だ

P126 專欄描繪與撰寫
自由插畫家、京都藝術大學插畫課修改講師。除了是線上講座訂閱的講師之外，還在Tik Tok和Twitter開設了「KawaiiSensei」的帳號，並且不定期在網路發布修改插畫的影片。
HP：https://www.iruka.work/
pixivID：61162075　Twitter：@umedairuka

## h
### 燈子
あかり こ

自由插畫家，從事書籍或手機遊戲等的插畫描繪。創作時非常重視在作品表現出「可愛」的感覺。
HP：https://akarinngotya.jimdofree.com/
pixivID：4543768　Twitter：@akariko33

## i
### 末冨正直
すえどみまさなお

P155專欄描繪與撰寫
自由插畫家，描繪遊戲角色。
HP：https://greentetra.myportfolio.com/
pixivID：1590641　Twitter：@suedomimasanao

## j
### Mogumo

自由插畫家。
pixivID：42416110
Twitter：@Moguramogumg

## k
### SAKINO新月
しんげつ

從事插畫家的工作。
pixivID：144415
Twitter：@sakino_shingetu

## l
### 大黑屋炎龍
だい こく や えん りゅう

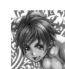

自由插畫家，曾從事人偶設計、社群遊戲原畫描繪等工作。擅長格鬥武打和肌肉描繪而曾出版過繪畫技法書籍。
pixivID：126930　Twitter：@daikokuya3669

## m
### 真白 羽鳥
ま しろ　は とり

自由插畫家，喜歡描繪高中年紀的女孩和男孩。
Twitter：@jungfrau_a

## n
まつもと み ゆき
### 松本美雪
### Miyukuzunoha
くずのは

現職動畫師、插畫家、專門學校的兼職講師，還從事虛擬主播的活動，並參與原畫與作畫導演等工作。代表作包括『銀魂』、『かいけつゾロリ』、『アイカツ!』、『ヒプノシスマイク』等多部作品，還設計過『銀魂』、『おそ松さん』等商品插畫。
HP：https://lit.link/miyuo000
Twitter：@miyuo000(松本美雪) / @miyu_haishin(葛ノ葉みゆ)

## o
### tama

只想一直描繪角色人物的插畫家。原本在公司上班，最近終於成為自由工作者。在公司負責遊戲應用程式的角色插畫。目前自由接案的工作多為VTuber人物設計或插畫。
HP：https://pont.co/u/sin05g
Twitter：@sin05g

## SAKO

**封面插畫描繪**
來自福岡的自由插畫家，負責了Hobby JAPAN姿勢集系列 4 冊的封面插畫。
pixivID：22190423　Twitter：@35s_00

# CD-ROM的使用方法

本書刊登的姿勢插畫，以 psd、jpg 的檔案格式全部收錄於CD-ROM。可適用於各種繪圖軟體，如：『CLIP STUDIO PAINT』、『Photoshop』、『Paint Tool SAI』。請放入CD-ROM專用硬碟開啟使用。

## Windows

CD-ROM插入電腦後，會自動開啟視窗或顯示對話方塊，請點擊「開啟資料夾以檢視檔案」。

※可能會因為Windows版本而有所不同。

## Mac

CD-ROM插入電腦後，桌面會顯示圓盤狀的圖示，請雙點擊該圖示。

# 從網站下載的方法

手邊的電腦或智慧裝置沒有CD-ROM硬碟時，或購買了未附有CD-ROM的電子書時，可以透過網站下載姿勢插畫。請連結以下網址。依照網站內容指示輸入密碼，就可以下載CD-ROM內容的壓縮檔。

http://hobbyjapan.co.jp/manga_gihou/item/3890/

## Windows

點選下載的壓縮檔並且按滑鼠右鍵，再點選「解壓縮全部」。接著點選「瀏覽」決定檔案解壓縮後的存取位置，並點選「解壓縮」選項。

※可能會因為Windows版本而有所不同。

## Mac

雙點擊下載的壓縮檔後，將於壓縮檔所在位置解壓縮。

※可能會因為裝置的設定而在其他位置解壓縮。

# 使用授權

本書、CD-ROM和下載檔案所收錄的姿勢插畫，全部皆可免費臨摹。購買本書的讀者可以臨摹、加工等自由使用。不會產生著作權費用與第二次使用費，也不需要標記授權許可。但是，姿勢插畫的著作權歸屬為負責創作的插畫家。

**這是OK**

- 仿描（臨摹）本書刊登的姿勢插畫。添繪服飾或髮型繪製成原創插畫，在網站上公開插畫。
- 將CD-ROM或下載檔案收錄的姿勢插畫，貼在數位漫畫或插畫的原稿上使用，添加服飾或髮型繪製成原創插畫，並將插畫刊登在同人誌或公開在網站上。
- 參考本書、CD-ROM和下載檔案所收錄的姿勢插畫，創作成商業漫畫的原稿，或製作成刊登在商業雜誌的插畫。

# 禁止事項

禁止複製、發布、讓渡、轉賣CD-ROM收錄的資料（亦禁止加工轉賣）。亦不得用於以CD-ROM和下載檔案收錄的姿勢插畫為主的商業販售、插畫範例（扉頁、專欄、解說頁面的範例）的臨摹。

**這是NG**

- 複製CD-ROM送給朋友。
- 複製CD-ROM，免費發送或收費販售。
- 複製CD-ROM和下載檔案資料，上傳網路。
- 不是姿勢插畫，而是仿繪（臨摹）插畫範例，公開在網路。
- 直接複印姿勢插畫，做成商品販售。

**聲明事項**

本書所刊登的姿勢描繪，都是以好看為優先考量。有些是在漫畫或動畫中，科幻風特有的武器拿法和戰鬥姿勢。這些姿勢可能與實際的武器使用和武術規則有所差異，敬請見諒。

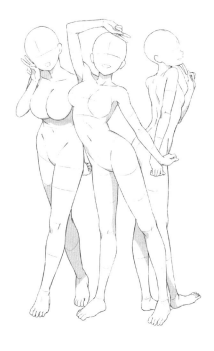

Staff

● 編輯
川上聖子
〔HOBBY JAPAN〕

● 封面設計‧DTP
板倉宏昌
〔Little Foot〕

● 企劃
谷村康弘
〔HOBBY JAPAN〕

# 女孩角色插畫姿勢集

## 3種體型的描繪

作　　者　HOBBY JAPAN
翻　　譯　黃姿頤
發　　行　陳偉祥
出　　版　北星圖書事業股份有限公司
地　　址　234新北市永和區中正路462號B1
電　　話　886-2-29229000
傳　　真　886-2-29229041
網　　址　www.nsbooks.com.tw
E - MAIL　nsbook@nsbooks.com.tw
劃撥帳戶　北星文化事業有限公司
劃撥帳號　50042987
製版印刷　皇甫彩藝印刷股份有限公司
出 版 日　2023年12月
I S B N　978-626-7062-76-0
定　　價　新台幣380元
如有缺頁或裝訂錯誤，請寄回更換。

【電子書】
I S B N　978-626-7062-96-8 (EPUB)

女の子イラストポーズ集 3種類の体型が描ける
©HOBBY JAPAN

國家圖書館出版品預行編目(CIP)資料

女孩角色插畫姿勢集：3種體型的描繪／HOBBY JAPAN
作；黃姿頤翻譯. -- 新北市：北星圖書事業股份有限公
司，2023.12
160 面；19.0×25.7公分
ISBN 978-626-7062-76-0（平裝）

1.CST: 插畫 2.CST: 人物畫 3.CST: 繪畫技法

947.45                                    112010233